世界名畫家全集 何政廣主編

費妮 Leonor Fini

曾玉萍●撰文

藝術家出版社

世界名畫家全集

超現實女性主義畫家

費　妮
Leonor Fini

何政廣●主編
曾玉萍●撰文

藝術家出版社

目 錄

前　言

　　蕾歐娜‧費妮（Leonor Fini 1907-1996）是一位出生於布宜諾斯艾利斯的阿根廷女畫家。不過，她後來都在歐洲——義大利和法國度過歲月。父親是阿根廷人，母親是義大利東北部港都的里雅斯德（的港）人。費妮在一歲半時，母親就帶著她回到的港居住。十三歲時母親給她畫具開始習作油畫。十六歲進大學讀法律，但她決心向藝術發展。十七歲前往米蘭，透過形而上畫家納森（Arturo Nathan）介紹認識形而上派代表人物基里訶與「20世紀義大利人團體」的藝術家們。1931年她二十四歲到巴黎後，結識了時尚設計家迪奧、超現實畫家恩斯特，開始創作超現實主義風格作品。1937年她進入時尚設計領域，創作服飾設計與插畫。1954年夏天，她租下科西嘉島農札的聖方濟修道院當工作室。1960至80年代她在作畫之外，也從事劇場設計，持續參與超現實主義畫展。1986年在巴黎盧森堡博物館舉行盛大回顧展。1996年因肺炎在巴黎郊區辭世。從1939年到她去世，她在歐美舉辦了四十五次個展。她曾為沙特的小說畫插圖，在舞台藝術方面也十分活躍。

　　費妮的繪畫作品，以充滿幻想式的、裝飾性、帶著頹廢又優雅氣質的人物與貓為主題的畫而著名。她曾說：「空間不是我關心的事，在繪畫誕生之前，我只想按著某種形式去描繪，這個形式本身創造了也提示了其他的形式，從而創作出一種超現實氛圍。在那裡，有精神性的東西，以及有意識性的技巧上的部分，但都在我的掌控下。不過，我並不想太重視理論方面。我的作品，既有私人的面向，同時也有社會性無意識的產物。」感受非常敏銳的費妮，可以強烈地感知在她身邊無意識間傳來的所有狀態，並以個人的意志，喚起內在的創作力，進而昇華為充滿說服力、如夢一般的超現實形象。

　　費妮的著名代表作包括：〈世界末日〉（洪水淹沒大地，水世界只見人頭和漂流物）、〈鎖〉、〈黑卡蒂的十字路口〉、〈斯芬克斯的牧羊女〉、〈星期天午後〉、〈海莉歐朵拉〉等。她在二十世紀的美術史上，被譽為超現實主義女性藝術的異端人物。

<div align="right">2019年4月寫於《藝術家》雜誌社</div>

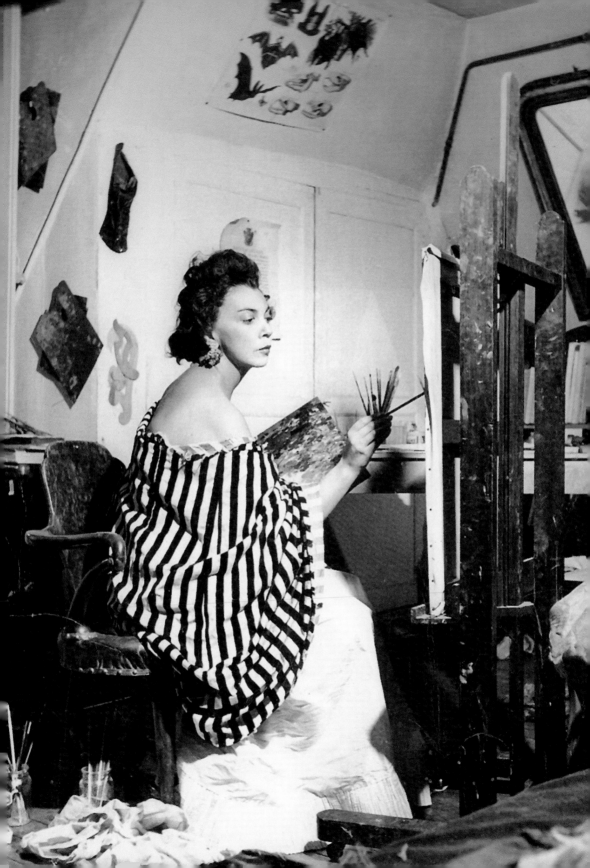

超現實女性主義畫家——
蕾歐娜・費妮的生涯與藝術

蕾歐娜・費妮——戲劇般的人生

　　20世紀初的歐陸正處前衛藝術風起雲湧之際，蕾歐娜・費妮（Leonor Fini, 1907-1996）的藝術生涯始於巴黎，恰好迎上了這波風潮。費妮六十年職業生涯，橫跨繪畫、平面設計、書籍插畫、劇場設計，其一生可謂跌宕精彩。在藝術史上，多將費妮歸為超現實主義者或是女性主義藝術家，這樣的定位對於費妮是不夠完善的，應該有更寬更廣的面向值得我們去認識這位藝術家。

　　1907年，費妮出生於阿根廷的布宜諾斯艾利斯，由於父親荷米尼歐（Herminio Fini）以守舊威權的手段對母親瑪維娜（Malvina）進行掌控，瑪維娜遂帶著出生18個月的費妮回到了故鄉——義大利東北部的海港城市的里雅斯德港（Trieste）。荷米尼歐用盡各種手段希望獲得女兒的監護權，甚至雇人至的里雅斯德港，當街誘拐仍是孩童的費妮。瑪維娜遂將費妮打扮成小男孩的模樣，以躲避父親的耳目，這也成了費妮最早的扮裝經驗。

　　在的里雅斯德港，費妮和外祖父母、母親、舅舅、女家庭教師、傭人住在一起。幸賴家庭氣氛的歡樂與親密，彌補了費妮缺乏父親陪伴的童年。即便如此，她仍隱約察覺到父親試圖將自己

費妮創作的樣子
（前頁圖）

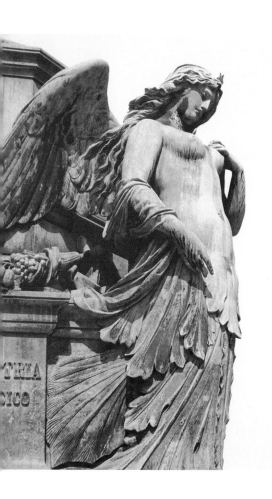

義大利的里雅斯德港
街道上的雕像。費妮
日後仍不時想起童年
走在的里雅斯德港的
街上、公共建築的華
麗雕像與女像柱。

帶走，這份不安遂在心裡積累成形，甚至影響日後的創作。

　　兒時的費妮熱愛裝扮，而最好的機會便是一年一度的懺悔星
期二（Shrove Tuesday）狂歡節。多年之後，藝術家回憶起這段早
年經驗：

　　當仍是個孩子時，我發現面具及服裝對我有莫大的吸引力。
　　十四歲時，我和一名女孩一塊兒穿過的里雅斯德港的大街和
　　小巷，我們身穿裙子，裙子上縫有從母親那邊偷來的狐狸尾
　　巴。

由此可見費妮從小對於扮裝及劇場的喜好，種種兒時經驗深植記憶，成為之後創作的養分。

費妮從未受過正規美術教育，或許正因意識到自身缺乏正規訓練，使她對於技巧的鍛鍊更加執著。然而，費妮曾一度染上眼疾，長達兩個月時間，雙眼需以繃帶纏繞。失去視覺後，她的其餘感官反倒變得更加敏銳，腦中亦時常氾濫著各種想像。即使拆掉繃帶後，費妮仍然受到一股強烈的慾望驅使，開始以這段期間的經歷作為創作泉源，表達其內心世界的感受，促使費妮探究超越表象之真實。

一、蕾歐娜·費妮的生平與作品分期

的里雅斯德港的文藝圈，開拓費妮的視野

的里雅斯德港的童年時光是費妮藝術養成的起點，這座由多元文化鎔鑄的城市，其人文風貌與歷史皆是孕育費妮創作的搖籃。的里雅斯德港位於義大利東北部，靠近南斯拉夫斯洛維尼亞邊境的一個港口城市。來自四面八方的人潮與貨物穿梭於此，為費妮的童年開啟了世界性的眼界。在1372年到1918年間，的里雅斯德港曾是神聖羅馬帝國及奧匈帝國的一部分，因此在地理上雖然屬於南歐，但在語言、文化方面卻具有明顯的中歐特色。

在哈布斯堡王朝統治下的的里雅斯德港，總交織著來自四面八方迥異的文化與人物。各式語言在城市吵嚷著，露天市場和港口更增添了異國風情。來自東方的人們保持自身的民族服飾，並築起東方風格的建築。市集永遠不缺色彩多姿的香料、水果、地毯以及其他商品。的里雅斯德港還是活力十足的城市，一有新的思想風潮，便會被城市中占大宗的中產階級欣然接納。這裡有新古典主義的劇院、宮殿、教堂，回響著從前屬於奧匈帝國統治下的繁華過往；而大街小巷與商店則有著異國風情的名字，源於其曾為東西交通的門戶。從裝飾華麗的新藝術大樓公寓、咖啡店、商家，可窺知這是座跟得上最新穎藝術潮流的城市。的里雅斯德港溢滿新與舊的事物，在時間推演下，迎接一波波的物質與思想

的里雅斯德港街道上的雕像，稱作怪面飾，是巴洛克時期常用於建築物上的裝飾。費妮去小學的路上，常沿路盯著這些怪面飾瞧。

七歲時，費妮畫下了
首次的火車之旅。

的新潮，這是一座喧囂不息的港口城市，更是時代的縮影，承載
著歷史與文化的種種。多年後，費妮曾說：

> 我發現紐約和我的故鄉的里雅斯德港十分相似——童年時，
> 的里雅斯德港尚未被納為義大利一省，在那段時光，的里雅
> 斯德港仍然是一個很大的國際性海港，繁華熱鬧，滿溢著
> 各種語言及文化，在這座城市相互交融成一片多元富饒的景
> 象。這時的的里雅斯德港以一種理想性的姿態存在—如整個
> 西歐以各式文化及語言孕育、交織而成，卻同美國般和平。
> 就像我的家族一樣，我們同時使用義大利語、德語、法語，
> 並平等視之。當我還是小孩時，認為整個世界無論活著、行
> 動著、思考著，都如我的家族所表現一般多元及融洽。

費妮小時候的塗鴉手稿:「捲髮、捲曲的,阿姨與奶奶,她們在打牌、喝著咖啡。我在她們身旁,她們就像女像柱,令人印象深刻。」

　　另一方面,家庭的人文氛圍除了使費妮擁有深厚的文化涵養,更為創作生涯提供源源不絕的靈感。舅舅布朗(Ernesto Braun)可觀的藏書滿足了費妮對於知識的渴望:尼采、路易斯·卡羅(Lewis Carroll)、荷爾德林(Hölderlin, 1770-1843)、佛洛伊德、波特萊爾等人的著作,豐富了費妮的童年。布朗亦是一名藝術愛好者,他收集許多藝術叢書,舉凡矯飾主義、拉斐爾前派、勃克林、佛里德里希、克林姆與象徵主義藝術家等,皆在其中。費妮最初便是從舅舅的藏書認識這些藝術家與文學家,書籍於是扮演著形塑費妮藝術傾向的重要角色。舅舅的藏書對費妮影響亦顯現在思想上,上述列舉的作家,即將匯聚在超現實主義尊

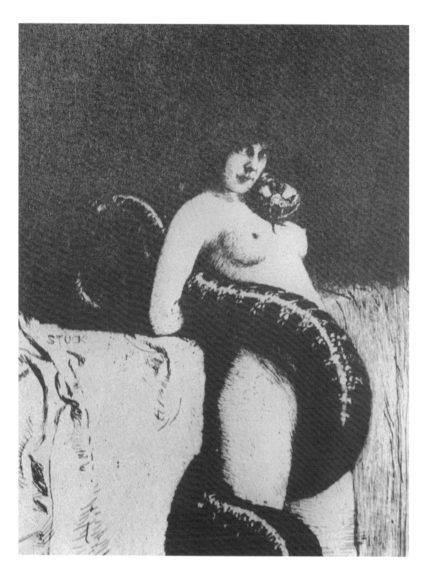

費妮五歲時看到這件作品感到印象深刻：「在客廳的牆上，我看到一件版畫作品，作者是Franz von Stuck。作品名稱是《淫蕩》（Sinnlichkeit），我問到何謂"Sinnlichkeit"，有人告訴我就是"sensualità"（義大利文的淫蕩），我又問何謂"sensualità"？卻得到一樣的答案 —— 就是Die Sinnlichkeit。我仍然不知道那是什麼意思。那時的我是五歲。」

為先輩的名單中，而此時的費妮並不知道，自己與超現實主義者是如此靠近。當她來到巴黎時，超現實主義者為費妮對諾瓦利斯（Novalis, 1772-1801）等德國浪漫主義作家的瞭若指掌而深感訝異。

她的青年時期恰逢的里雅斯德港文藝界的輝煌時期，費妮透過舅舅認識了這批藝文圈人士，如伊塔洛‧斯韋沃、波比‧巴茲隆，巴茲隆日後更鼓勵費妮以畫家為業。費妮與這批知識份子的

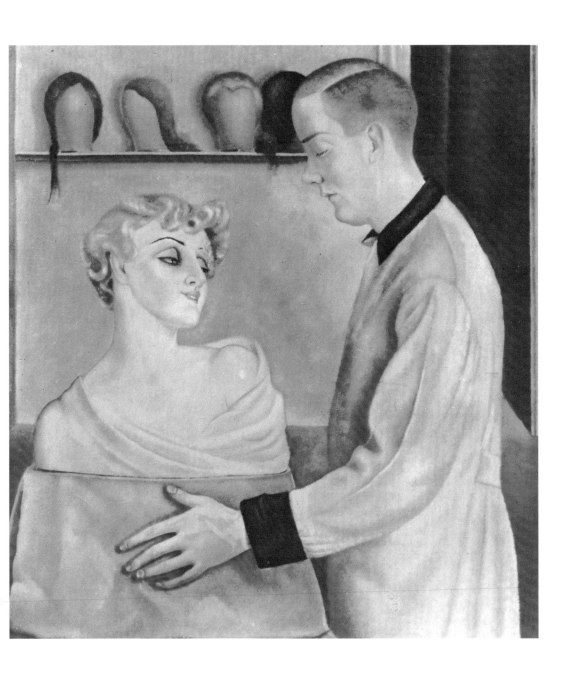

費妮　**混亂**
1926　油彩、畫布
90×80.5cm

關係，對藝術生涯形成深遠影響。

伴費妮度過青春期的法萊伊（Felicita Frai, 1909-2010），則是促使費妮往後走向劇場設計的關鍵之一。費妮與法萊伊相遇於1923年的夏天，她們發現彼此皆深受藝術吸引，但將兩名女性連結起來的不僅是藝術，還有對於「戲劇性」的狂熱。戲劇性在她

們的理解上，非僅存在於戲劇藝術或舞台，而是實踐於真實人生中的激情。此概念在兩人的行為中具體展現，的里雅斯德港的大街小巷皆是她們扮裝與演出的真實舞台。這段相遇相知的情誼，讓費妮以具體行動演繹了「戲劇性」，也預示了日後扮裝與生活的密切結合，更將她推向了劇場設計的道路。

在藝術啟蒙上，費妮受到納森（Arturo Nathan, 1981-1944）的影響十分深遠——納森正醉心於風靡義大利的形而上畫派。形而上，所指為超越眼前所見，探求表象下那不可見的真實，是故，在費妮早期的作品中即帶有如謎的神秘性。費妮透過納森接觸該畫派，並在納森的介紹下認識了藝術團體「20世紀義大利人團體」（Novecento Italiano Group），這個團體衍伸自基理科的形而上風格。但更為重要的是，費妮因此接觸到了基理科、並和他結為好友，使形而上畫派與她之間的關係更為緊密，奠定了費妮日後向超現實主義靠攏的基礎。

初赴前衛藝術中心——巴黎，展開藝術生涯

下定決心以藝術為業後，費妮在1931年來到巴黎，前衛藝術流派的紛雜與鳴放令她眼花撩亂。費妮懷著無比熱忱，展開創作上的探索，她放棄早期自然主義的油畫創作，轉而投入多元大膽的實驗手法。費妮不再為事物的真實描繪感到滿足，鬆散的筆觸與色塊取代了客觀的描繪方式，並漸漸演變成帶有撩撥意味的風格，〈糖果店〉即反映出費妮的慣用技法：整個畫面彷彿由色塊組成，色彩大膽明亮。空間景深幾乎被消弭，留下強烈色彩構成的裝飾性。

這段期間，費妮的創作題材以詭異的女性為主，如〈兩名怪誕人物〉和〈母親〉，人物神情與姿態怪異不善，似乎正在進行具危險性的邪惡遊戲。藝術史家尚·卡蘇（Jean Cassou, 1897-1986）評論道：

> 費妮召喚了一個如謎般難解的世界——滑稽古怪的人物身穿波形褶邊的衣服，頭戴花朵與鳥禽。她們被餵以過期的蛋

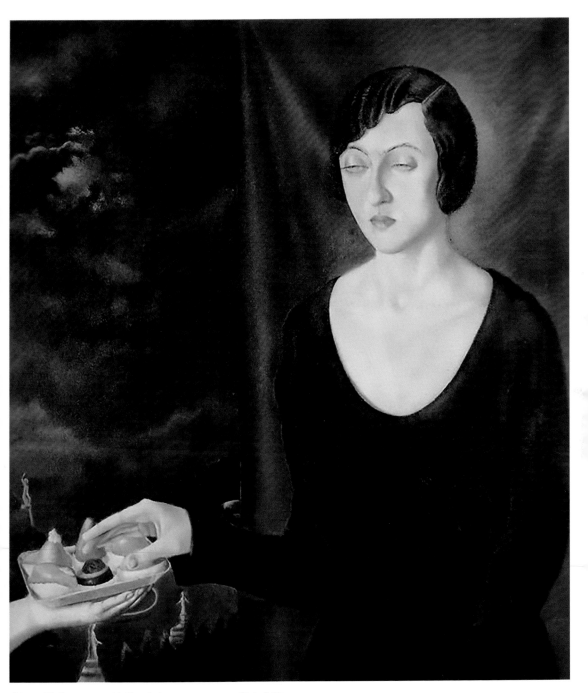

費妮 **誘惑** 1925 油彩、畫布 44×36cm 私人收藏

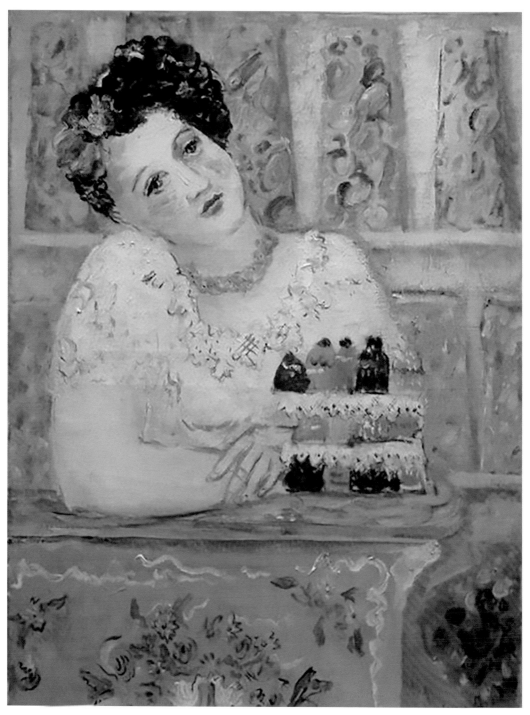

費妮　**糖果店**　1932　油彩、畫布　92×65cm　私人收藏

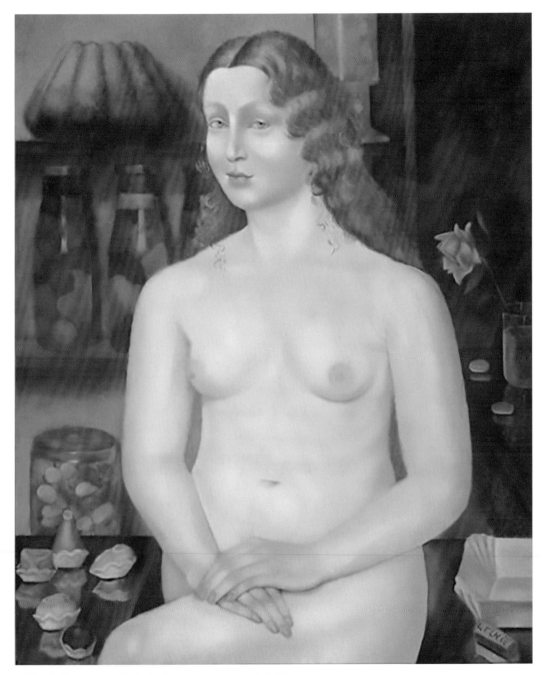

費妮　**貪婪**　1932　油彩、畫布　80.5×65cm　私人收藏

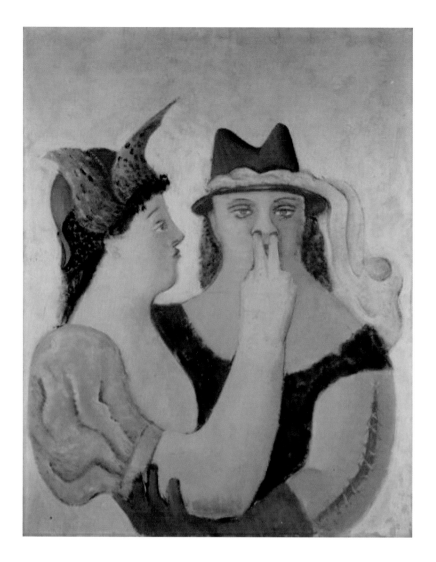

費妮　**兩名怪誕人物**
1932　油彩、畫布
92.5×73cm
私人收藏

　　糕，整體畫面構成偶然的喜劇，或是馬戲團，上演著幻想、
魅惑、扮裝與死亡。

　　看似衝突的元素在作品中並存：優雅美麗與危險詭異，傳
遞令人困惑的謎樣氛圍。而古怪的裝束：花朵頭飾、波形衣摺
等，一如馬戲團表演者或劇場演員之著裝。自此階段起，怪異女
人形象反覆出現，並延續至往後的創作，清晰顯露費妮在題材上
的偏好。除了因身為女人外，或許與她自小成長的環境皆圍繞著

費妮　**母親**
1933　油彩、畫布
100×73cm
巴黎明斯基畫廊
（右頁圖）

20

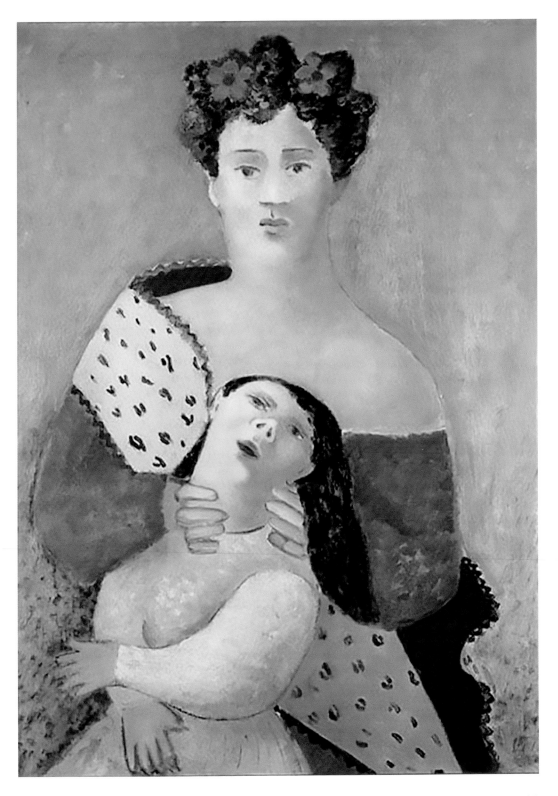

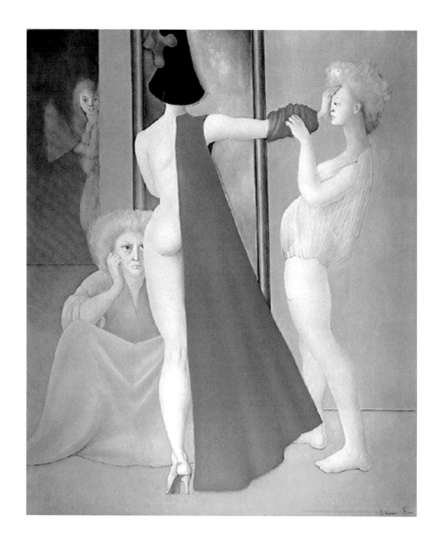

費妮　**低廉女裝**
1974　油彩、畫布
73×60cm
私人收藏

女性有關，可以說費妮對於女性的刻畫，與自身經歷有著深刻連結。〈離去／悲劇女演員〉則從畫題指涉戲劇，女子們穿著異國服飾，沉浸在各自情境中、旁若無人，彷若置身舞台的演員。費妮不再單純的描繪人物面貌或姿態，而是著重於畫面的安排。從人物刻意展示的效果與位置設定，顯示出她將畫布視為舞台，指示著人物位置與姿態呈現。

　　透過風格的轉折可以發現費妮欲多方嘗試的企圖，其創作重心遠離寫實手法，邁向想像力的運用。雖然對媒材的實驗僅持續兩年，費妮的題材取向與風格雛型已漸浮現。

費妮　**被解放的女像柱**
1986　油彩、畫布
116×81cm
（右頁圖）

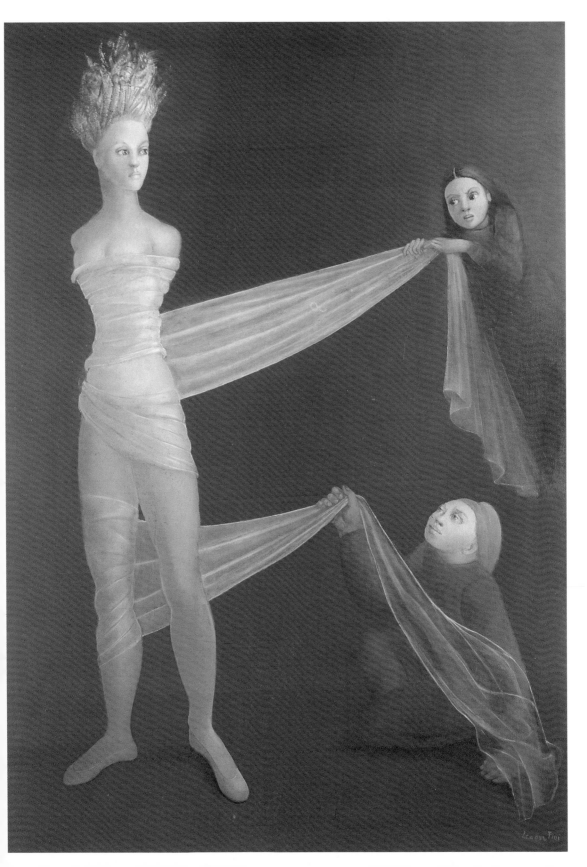

結識超現實主義團體，風格的確立

1933年，費妮在派對上結識了馬克思·恩斯特（Max Ernst, 1891-1976），這個契機為她帶來藝術生涯的轉折。恩斯特較費妮年長17歲，向來以喜愛年輕女子聞名，費妮說到：「恩斯特向我展現友善的一面，但我知道他的動機不純。我始終對此不感興趣，因為他永遠同時周旋在四、五名女子之間，像在進行一場冒險，而這也是我和他保持距離的原因。」藝評家派崔克則描述了費妮的魅力：「高挑、散發著威嚴與高貴氣質，頭髮與眼珠如黑玉般漆黑閃耀，她的身材如同眼神閃爍著挑逗與刺激。她身著金色衣裳、天鵝絨、絲綢、配上帽子，就這樣出現在大家眼前。我曾在1938年見過她，她穿著細高跟鞋出現在尋常的馬路上。我對於她的出現感到驚艷，一切喧鬧皆沉寂下去，取而代之的是一種奇異的靜寂⋯⋯馬克思·恩斯特如此鍾愛費妮那義大利式的瘋狂⋯」

費妮在義大利時是透過雜誌認識超現實主義，與恩斯特的友誼則使她對超現實主義有了直接的了解。恩斯特將其神祕夢境，以經過變形的森林、及鳥的圖像表現，費妮對他將不相干圖案並置的手法印象深刻。恩斯特帶領費妮參與超現實主義者的聚會：

> 我第一次見到布魯東是和卡提爾（Cartier-Bresson）一起去的，因為他發掘了我的作品、認為我的作品怪異。超現實主義是非理性的。他們是以自動繪畫的方式創作，一種令人頭昏眼花的、奇異的動物與人類交織在畫面中，我試著去理解超現實主義者的創作手法。

恩斯特和艾呂雅（Paul Éluard）十分熱情，他們後來和費妮成為私交甚篤的朋友，也是她作品的擁護者。費妮形容艾呂雅：「溫和——他的臉龐並非真的俊俏，但有著不對稱、傾斜的美感。他說話的模樣也散發不協調感：輕柔的語調、反常的幽

費妮
離去／悲劇女演員
1932　油彩、木板
114.3×162.6cm
紐約CFM畫廊

默。」仰慕達利多年的費妮，在一場晚宴上結識了達利夫婦，但經過相處後她發現很難和達利建立友誼，因為達利太過自戀。但有人問起達利對費妮的看法時，他說到：「或許，天分的確在她身上。」

1963年與超現實主義詩人羅地提（Edouard Roditi）的面談中，費妮提到當年初赴巴黎時，超現實主義者十分訝異她的學識竟如此豐富，甚至知曉佛洛伊德：

> 我，一名義大利女子，已經將所有卡夫卡的德文版著作讀遍，另外還有詹森的《葛蒂娃》（Gradiva），以及佛洛依德的大多數著作。這些作品對於當時的巴黎仍是十分新穎，但一戰前的的里雅斯德港仍屬於奧匈帝國，承襲其文化脈絡。

費妮對佛洛伊德著作的熟悉，以及對夢境與慾望的探索熱忱，與超現實主義不謀而合。探尋費妮搭上超現實主義熱潮的原因，更多是來自於個人的成長經歷，而非超現實主義的影響。但與超現實主義團體的相識，的確有著不容忽視的影響，這段關係可說是一把鑰匙，撬開了費妮醞釀已久的豐富內涵，激盪出更多的思維與可能，並隨著團體的廣布而對她的藝術生涯起了推波助瀾的效果。即便如此，費妮仍認為自己不屬於超現實主義團體的一員。

費妮開始對目前的創作方式感到不滿，除了畫面過於鬆散輕率；另一方面則是題材的侷限性，皆驅使費妮思索創作的其他可能性。最後，費妮決定維持題材的選擇－以女性為主，並著手展開精細的油畫創作。風格轉變的首件作品是1935年的〈初始／腳的遊戲在夢的鑰匙之中〉，兩名女子身處同一空間卻毫無交集，彷若正在夢遊，畫題則指向對潛意識進行一場遊戲式探索。對超現實主義者而言，夢境與潛意識的世界才是真實，唯有透過此種手段進行探索，才能達到超越物質之形上真實，藝術方能獲得重生。費妮與超現實主義的共通點似乎不證自明，她亦在此時被歸為超現實主義的一員。從形式來看，費妮的確採用了諸多超現實主義的慣用語彙：毫不相干的錯置元素、詭譎的佈景、神祕難解的如夢氛圍、變形的物件。就主題而言，對慾望與死亡的關注，亦是費妮和超現實主義者另一共同追求。

自1935年起，費妮被視為超現實主義團體的一員，縱然費妮否認自己屬於該團體，但她參與了大部分的超現實主義聯展，而他們之間也存在諸多相似處。阿爾伯托·莫拉維亞（Alberto Moravia）討論到是否該將費妮歸為超現實主義時說道：

> 超現實主義在她的作品中仍具明顯的傾向：線條和色彩的精確簡潔，並保有她的核心價值——感受性，從中創造一種暗示與意象，這正是超現實主義最重要的特色之一。

對費妮而言，超現實主義關注兒時回憶與對潛意識的探索，

費妮　世界末日
1949　油彩、畫布
35×28cm
（右頁圖）

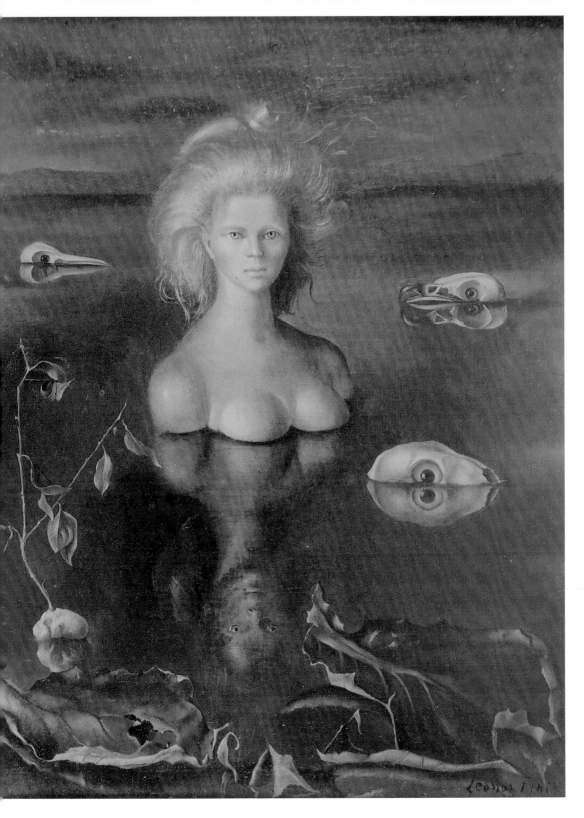

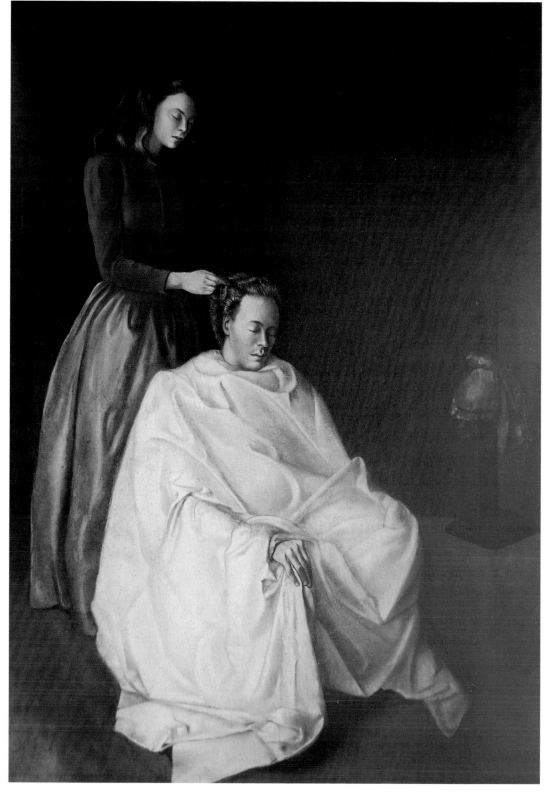

費妮　**手術** I　1939　油彩、畫布　100×65cm　巴黎明斯基畫廊

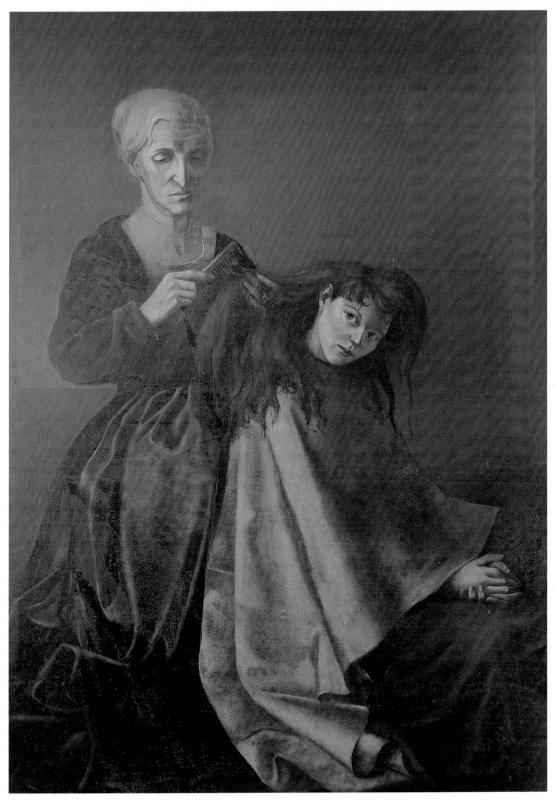

費妮　**手術** II　1941　油彩、畫布　92×63cm　私人收藏

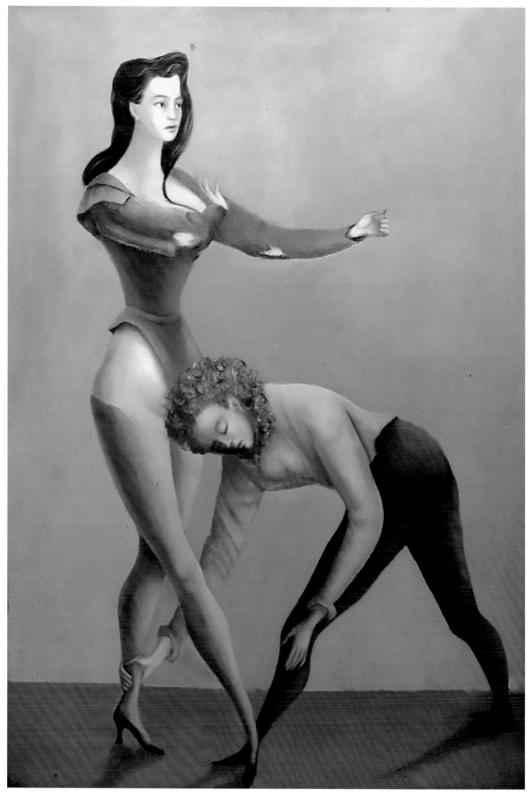

費妮　**初始／腳的遊戲在夢的鑰匙之中**　1935　油彩、畫布　81.4×56.5cm　私人收藏

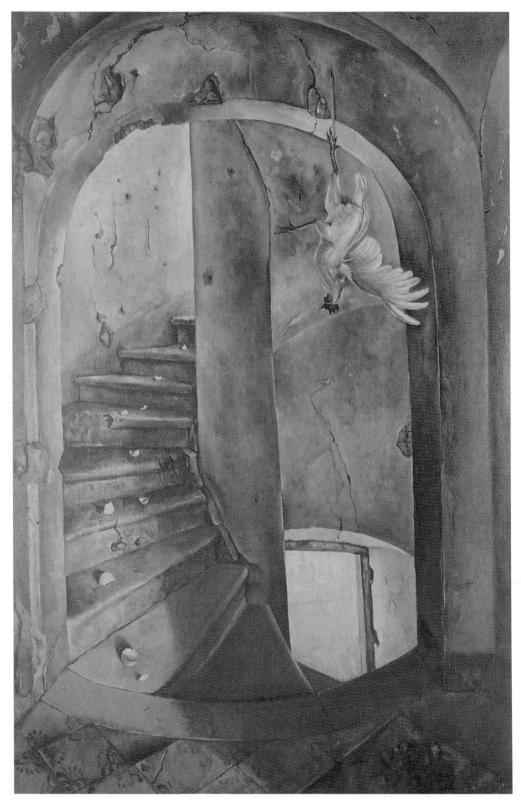

費妮　**塔樓的階梯**　1952　油彩、畫布　92×65cm

費妮　**房內的男孩**　1950　油彩、畫布　65×50cm　私人收藏
費妮　**斯芬克斯隱士**　1948　油彩、畫布　41×24cm　英國泰特畫廊（右頁圖）

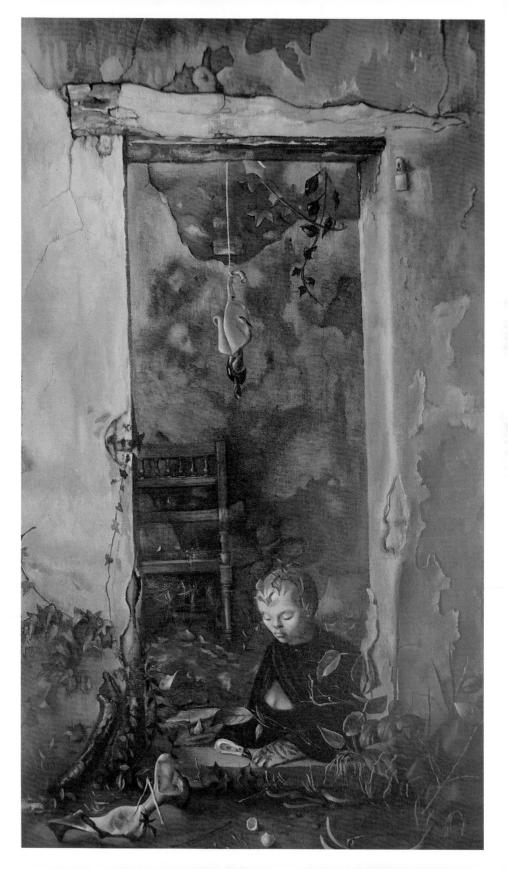

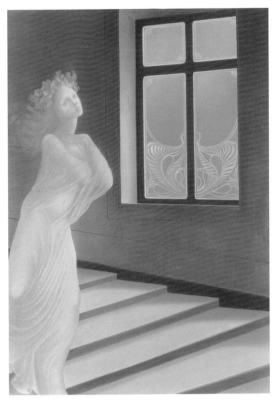

讓她找到探索內在世界的道路。但從其思想脈絡與創作過程來看，與超現實主義仍是有所區別的。對於和超現實主義團體間的關係，費妮說到：

> 我對於意識形態的東西從不感興趣，也拒絕被貼上超現實主義者這個標籤。在我自己與超現實主義者之間，比起相似處，我看到更多的相異處。我從未是超現實主義者，在這條路上我寧願獨自邁步前進。

礦物風格時期

1950年代末，費妮的創作經歷更深層的轉變。原本光滑細膩的繪畫表面漸粗糙不平，輪廓線條消散在零散的筆觸間。物與物之間不再有明顯區別，異於過往以明確線條劃出物體間的

費妮
遺失的斯塔格里諾
1974　油彩、畫布
93×65cm
私人收藏（左圖）

費妮　**好奇**
1936　油彩、畫布
36×23.8cm（右圖）

費妮　**無用的洋裝**
1964　油彩、畫布
67×87cm
巴黎明斯基畫廊

界線，取而代之的是色彩與色彩間的相互交疊、模稜，使畫面閃爍著寶石或礦物般的光芒──這個階段被歸為「礦物風格時期」（Mineral period）。論起靈感，則來自費妮在農札（Nonza）度假時，浸入海裡悠游探險的經驗。她發現水底下的世界如此令人興奮－所有事物在水面下閃著粼粼波光，啟發費妮將這種視覺效果轉譯至畫布。例如〈無條件的愛〉，在一片晦暗背景中浮現兩名人物輪廓：左方人物貌似骷髏，骨骼間依稀可見腐爛肉體；右方人物的上半身為清晰肉身，腰部以下則露出骨骼，身體彷彿被風吹散的微粒，融入背景的混沌中。這種視覺形式使人聯想到摩洛（Gustave Moreau, 1826-1898）筆下魔法般的效果：躍動的色彩、半人形的模樣，萬物彷彿參與著神秘的儀式。

　　這個階段，費妮將輪廓與形體消融，揭示生命誕生前的混

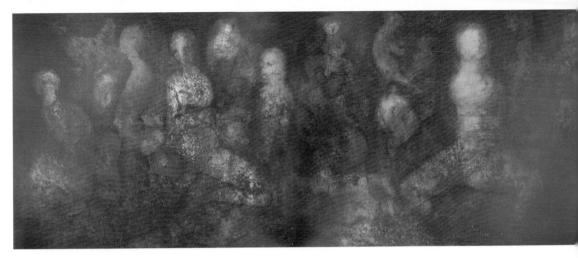

費妮　**紅色酒神祭**　1961　油彩、畫布　75×175cm

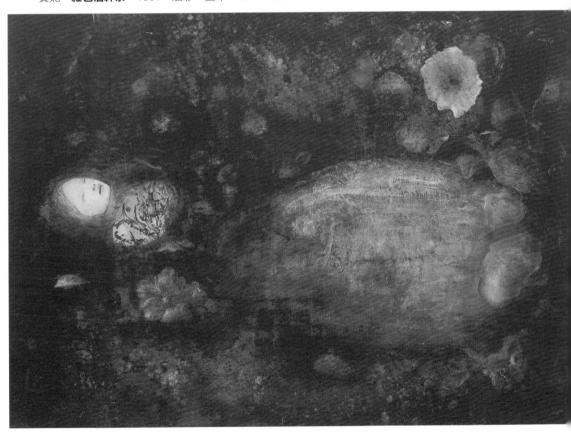

費妮　**奧菲莉雅**　1963　油彩、畫布　65×92cm

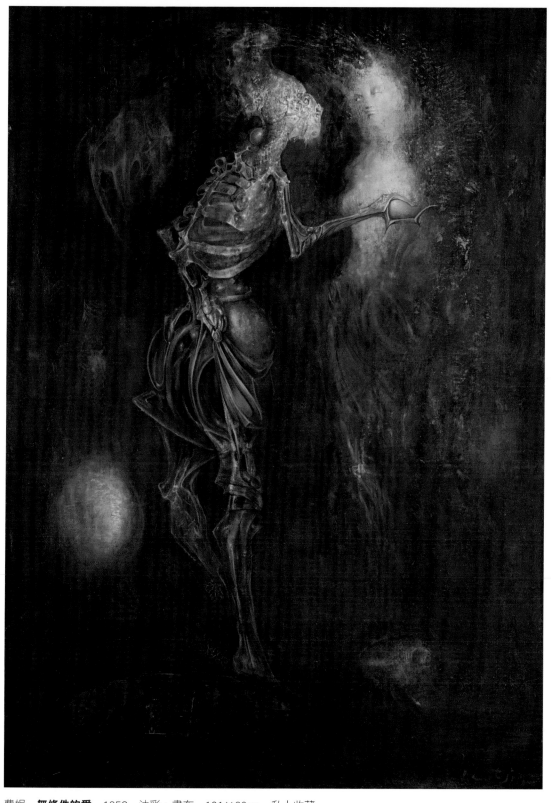

費妮　**無條件的愛**　1958　油彩、畫布　101×60cm　私人收藏

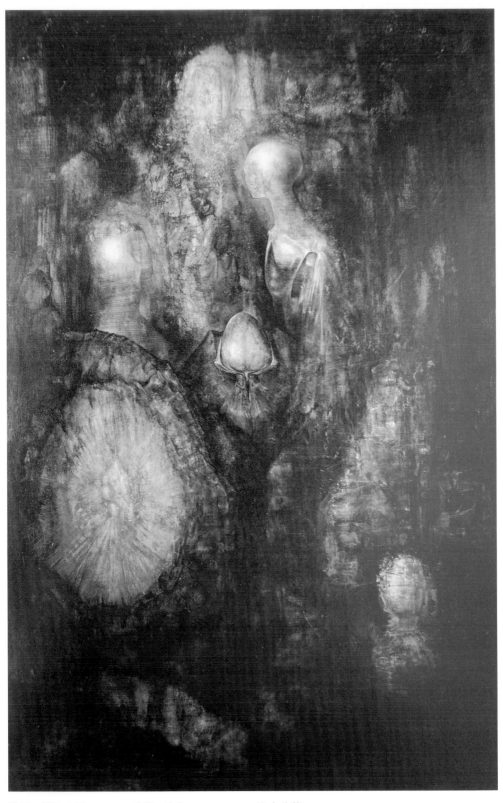

費妮　**誕生之地**　1958　油彩、畫布　92×60cm　私人收藏
費妮　**儀式**　1960　油彩、畫布　101×60cm（右頁圖）

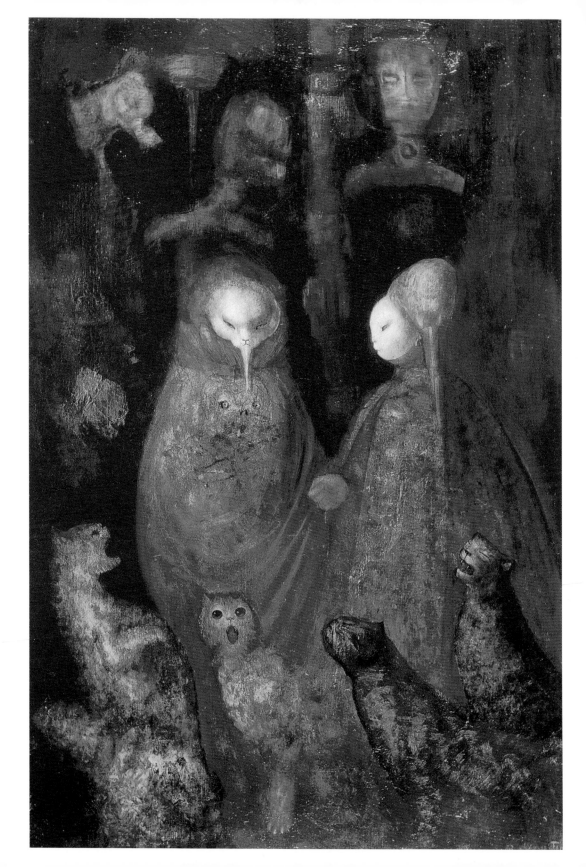

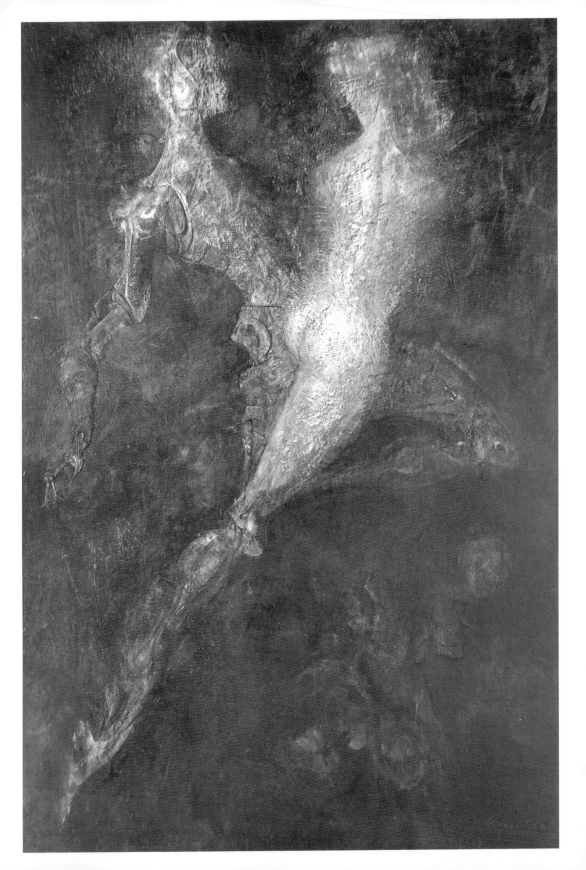

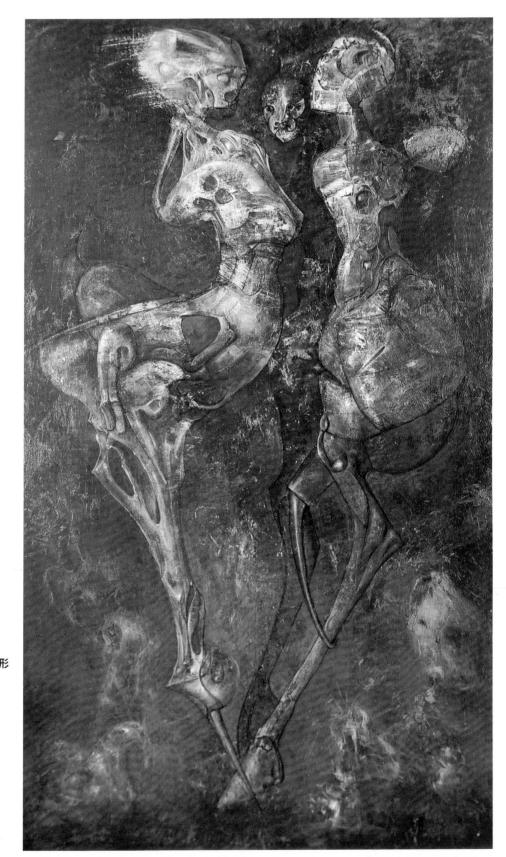

費妮
模稜兩可的變形
1953
油彩、畫布
93×60cm
私人收藏

費妮
模糊的相會
1957
油彩、畫布
81×54cm
（左頁圖）

費妮
夜的波谷──夏夜之夢
1963　油彩、畫布
76×170cm
舊金山韋恩斯坦畫廊

沌，宇宙成形前的樣貌。在那原始的虛空中，世界尚未構成，人類也未誕生，動物、植物、礦物毫無界線，相互交融沒有分別，呈現彼此最原初的形態。奇妙的是，費妮並沒有將事物的輪廓完全抹除，總留下讓觀者可以辨識的痕跡。從精神分析角度來看，夢境中的事物會以扭曲變形的姿態顯現，觀察整體畫面可發覺事物殘留的輪廓，暗示著畫作呈現的是潛意識世界，或可說是一個夢境。

　　1960年，在倫敦卡普蘭畫廊（Kaplan Gallery）的展覽，費妮寫下了近期作品與超現實主義間的關係：

　　開始創作時，我未懷有任何構想，而以一種隨機、任意的情況來進行，並看著這樣下去會發展成何種模樣，最後將它完成。我在著手時，屏除所有預想好、先入為主的概念與成見。就如同超現實主義者，我即興創作出抽象難解的形體，並以它們為中心，繼續拓展至周圍。我沒有任何靈感的來源或是固定的主題，更確切地說，題材會透過潛意識被賦予形體，具象地體現出來。起初，我下筆繪畫，而人們告訴我所繪何物，我想這方式十分適合我──我不會去否定或反駁它。

費妮　**沒有停泊的旅程**
1986　油彩、畫布
97×130cm
私人收藏
（右頁上圖）

費妮　**拂曉**
1992　油彩、畫布
54×73cm
哥倫比亞薩格‧布勞岱爾畫廊
（右頁下圖）

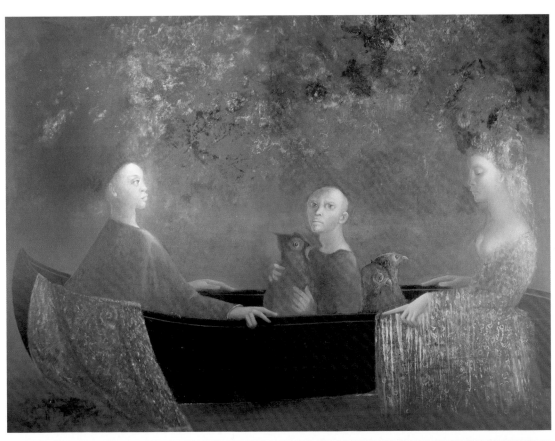

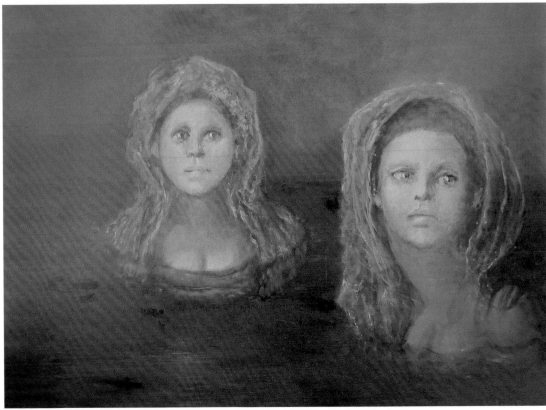

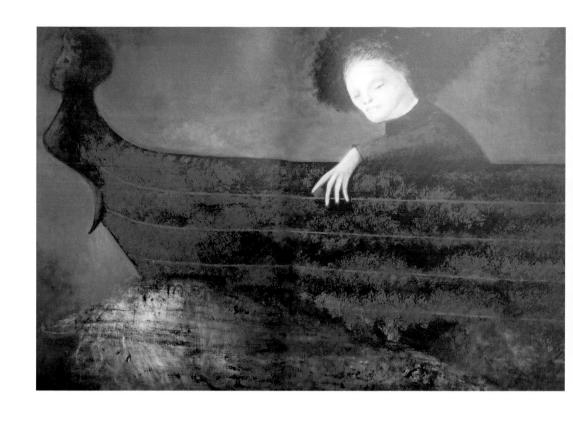

費妮　**風中的偶然**
1992　油彩、畫布
73×92cm

　　屏除任何預想、以隨機的方式創作，就如超現實主義者喜
愛的自動繪畫。超現實主義深受佛洛伊德學說影響，欲藉夢與潛
意識探索以達到精神上的解放，此前提下，便發展出強調無意識
與創作自發性的自動繪畫。無論是題材上對於生與死的探索，和
對夢境、潛意識與慾望的鍾愛，甚至於表現手法，費妮皆與超現
實主義具某種程度上的共通處。其礦物風格時期可以視為超現
實主義時期的延續，物體表象已非她關注核心，在捨棄輪廓與形體
後，領觀者進入潛意識世界。

中晚期風格

　　1960年代起，費妮以柔美風格，創作了一系列的作品：如糖
般甜蜜輕靈的女子、薄透洋裝、繁花裝飾的頭髮。因其美麗而富
裝飾性，廣受大眾歡迎。許多出版商說服她以此風格創作，濃厚
的商業取向使該時期被歸為費妮創作生涯的低潮，她卻因此累積

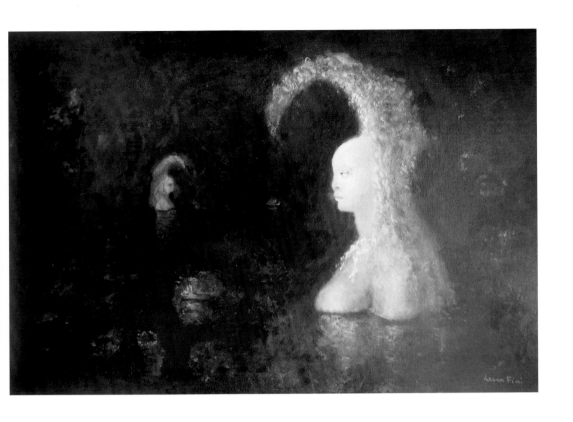

費妮　**湖**
1984　油彩、畫布
50×75cm

了不少財富。實際上，1930年代起，與時裝設計師夏帕瑞麗的友誼使她踏進時尚設計的領域，更替夏帕瑞麗的作品在雜誌繪製了許多插圖。許多超現實主義藝術家也從事相關工作，如曼雷、達利等，他們從未因創作與商業掛勾而感到良心不安。

　　從這些作品更可發現，費妮傾心於物品繁複美麗的細節，例如〈沉睡的太陽神〉中，事物的質材與花紋皆被悉心描繪，使觀者更容易將焦點放在衣飾、簾布、質材、面紗、綢緞等，物品似乎成了慾望的投射與象徵，整體畫面漫溢著奢侈淫逸的氛圍。

　　費妮還喜愛四處度假旅行，並一面進行扮裝活動。費妮在1954年租下農札（Nonza）附近的古老修道院，作為夏季的度假場所。她邀請許多好友來此遊玩，如歐本漢、演員蘇珊弗朗（Suzanne Flon），從下列文字記錄可以對他們度假情況窺知一二，費妮亦在這段期間留下許多扮裝照片。蘇珊弗朗回憶：「這段時光美好、詩意、與世隔絕，沒有電話、收音機與電

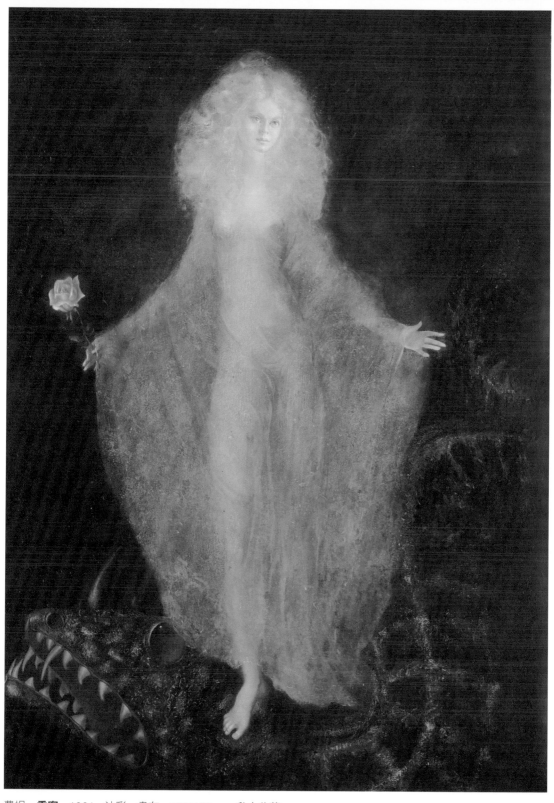

費妮　**乘客**　1964　油彩、畫布　130×89cm　私人收藏

費妮 〈另一側〉局部　1964　油彩、畫布　116×81cm　私人收藏

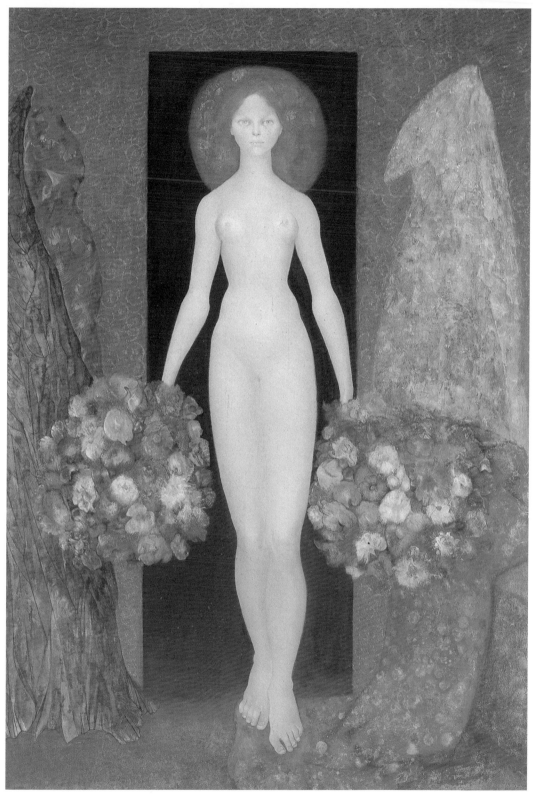

費妮　**海莉歐朵拉**　1964　油彩、畫布　116×81cm　私人收藏

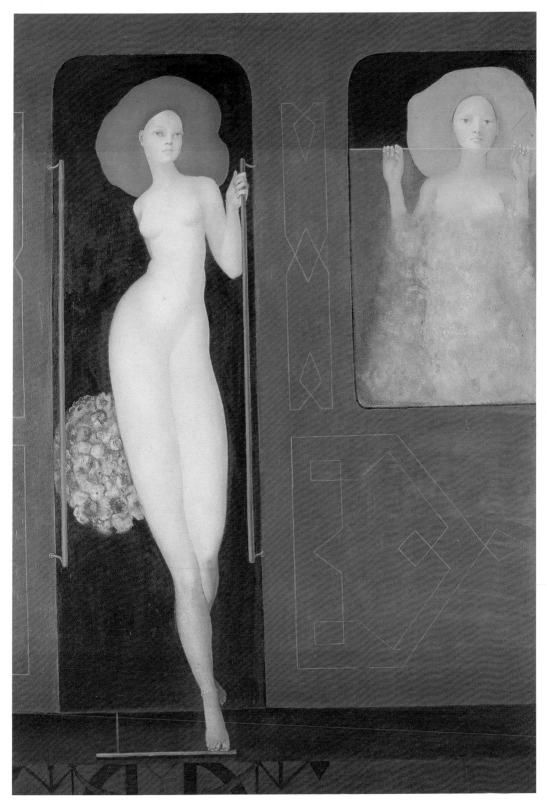

費妮　**晚禱**　1966　油彩、畫布　116×81cm　私人收藏

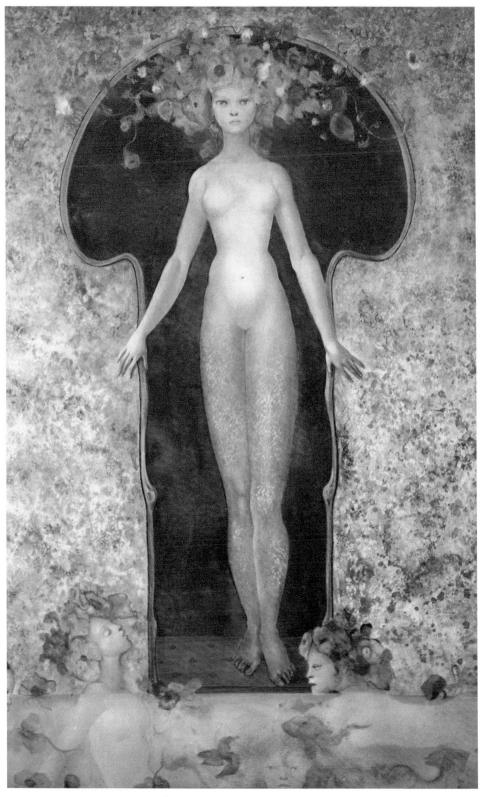

費妮　**鎖**　1965　油彩、畫布　115×71cm

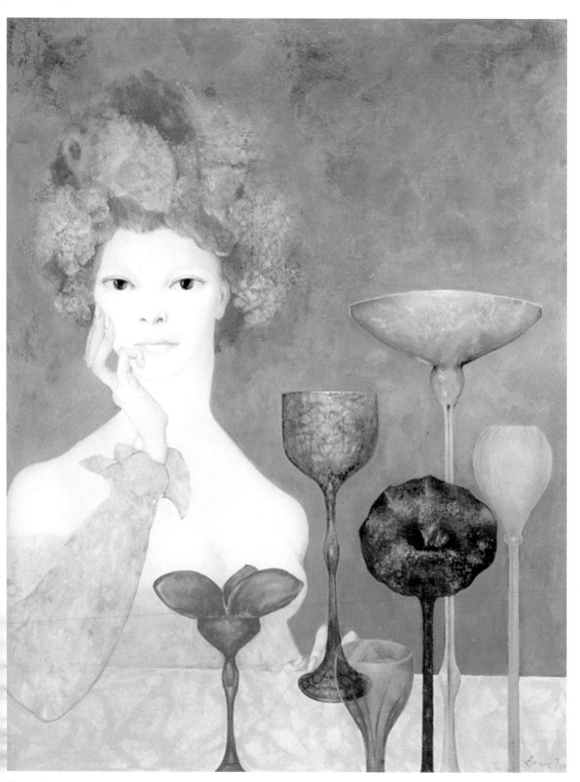

費妮　**資源守護者**　1967　油彩、畫布　92×73cm

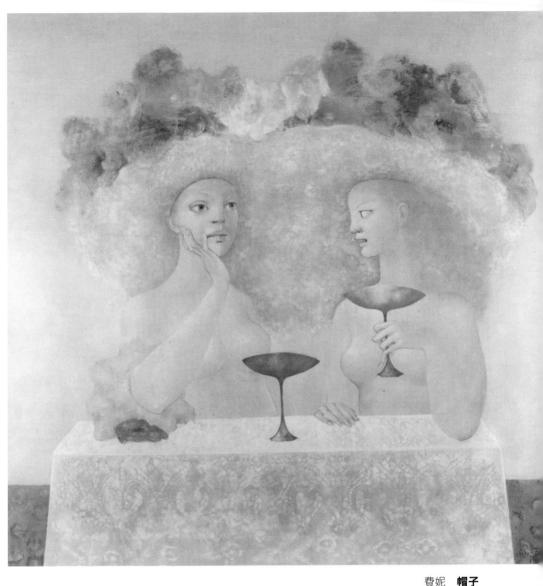

費妮　**帽子**
1969　油彩、畫布
100×100cm
私人收藏

費妮　**沉睡的太陽神**
1967　油彩、畫布
73×116cm（右頁上圖）

費妮　**兩者之間**
1967　油彩、畫布
77×112cm
私人收藏（右頁下圖）

視等文明的打擾。費妮主張大家吃晚餐時必須裝扮，我們會盛裝打扮，接著展開費妮熱愛的拍照時光。」費妮則表示：「在這廢墟遺址中，它就如同極美的戲劇佈景：牆壁上還留有斑駁的壁畫以及浮雕的輪廓，藤蔓在上方蔓延伸展，一旁有橄欖樹、夾竹桃、木蘭等，都是我們親手種植的。大家的服裝美麗而強烈，在夜晚上百支火炬與燭光的搖曳下，熠熠生輝。」

　　或許因自小在大家庭中成長，費妮對於情感關係始終抱持著

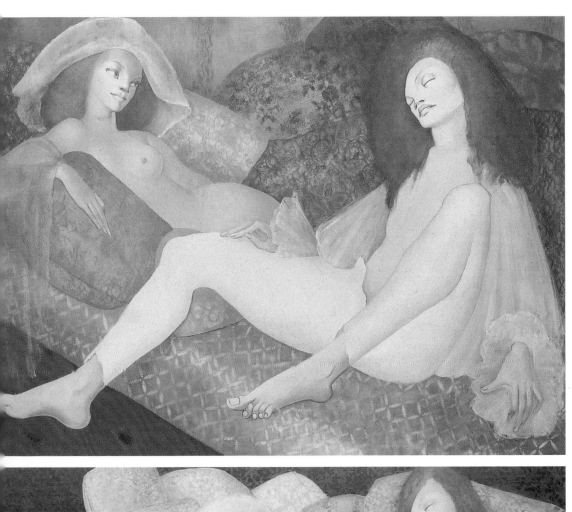
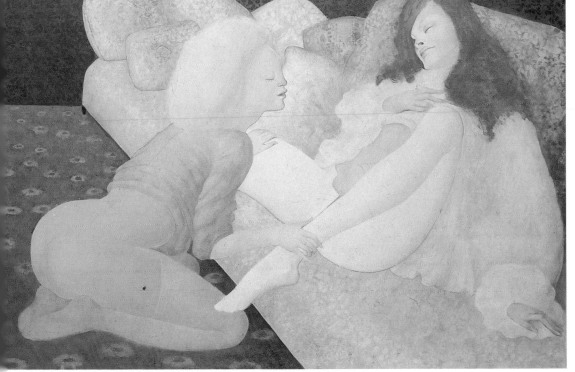

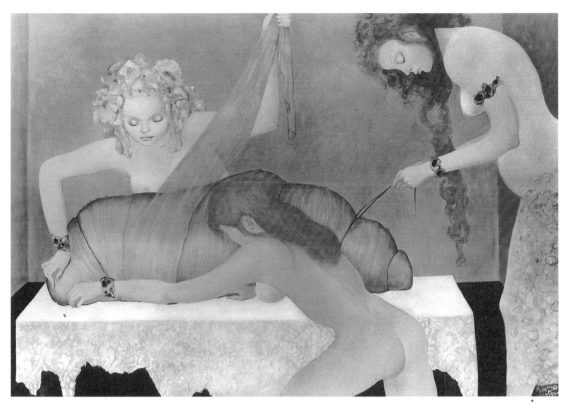

費妮　**寄送**　1970　油彩、畫布　89×130cm　私人收藏

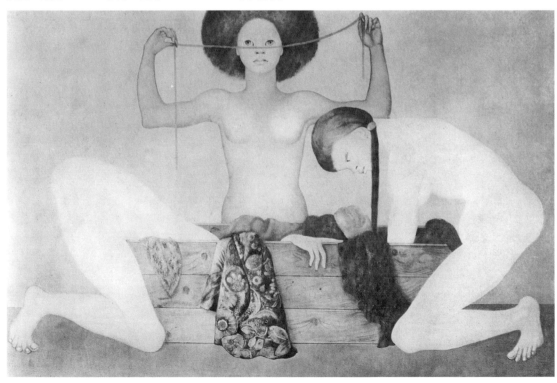

費妮　**潘朵拉之盒**　1972　油彩、畫布　89×130cm　私人收藏

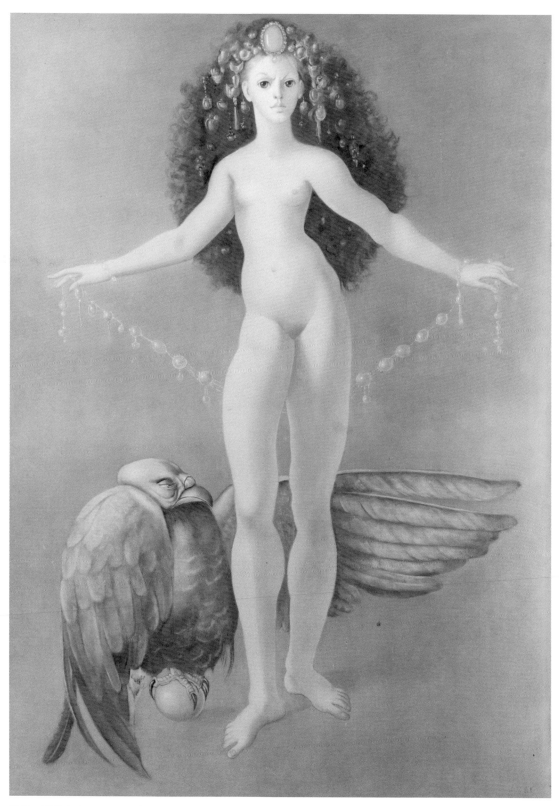

費妮　**示芭女王**　1975　油彩、畫布　116×81cm

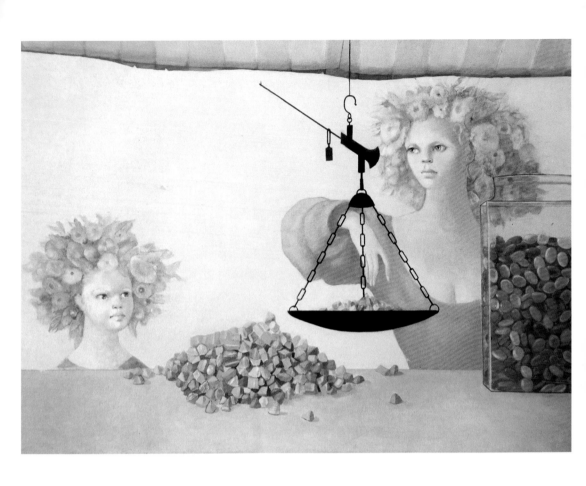

費妮　**平衡**
1974　59×76cm

包容開放的態度，與情人的相處上，更喜愛如朋友家人般的陪伴與自由：「我喜歡男人，也喜歡女人，喜好上仍以男人為主。我並非真的享受與男人之間的性愛，而比較喜歡維持友誼關係。」費妮也的確與兩位戀人維持著這樣的關係：1941 年，她與雷普利（Marquis Stanislao Lepri）成為戀人，並為他繪了一系列的肖像。雷普利過世後，費妮仍將雷普利的畫像擺在臥房，陪伴她的餘生，自始至終，那些畫作不曾展出。

另一位則是波蘭作家傑倫斯基（Alexandre Constantin Jelenski），兩人相遇於1952年初，他們很快的墜

費妮與傑倫斯基

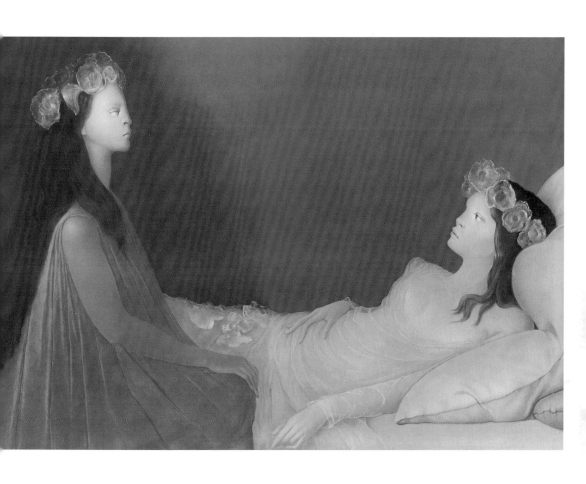

費妮　**致謝里丹**
1974　油彩、畫布
90×130cm
私人收藏

入愛河。費妮向雷普利坦承一切，起初的情況很微妙，但在接下來的日子，三個人一起生活、建立了深厚的情誼，恆其一生。傑倫斯基成了費妮不可或缺的幫手與知己，讓她免受瑣事打擾，得以專心創作。他還替費妮規劃展覽，並為作品的撰寫許多評論，對她的藝術生涯有極大幫助：「費妮需要一個"家庭"，就像雷普利和傑倫斯基，可以保護她、愛慕她。」費妮的好友如此表示。

　　1980年起，年邁身軀使費妮漸感作畫困難，技巧不如先前精細，畫面趨向不平、筆觸更為鬆散。藝術生涯的最後階段，費妮幾乎每年都會在巴黎展出。費妮最後一次出現在公開場合，是1994年在巴黎狄翁畫廊（Dionne Gallery）展覽。每晚，她坐在畫廊沙發上望著川流不息的仰慕者。雖然這使她疲憊，但見到自己

費妮　**完全一致**　1985　油彩、畫布　46×38cm

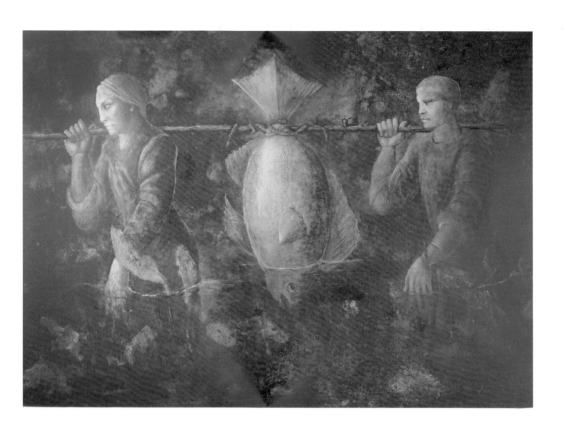

費妮
Timpe Timpe Timpe Tare
1985　油彩、畫布
87×128cm
私人收藏

在公眾場合仍有相當的影響力令她十分開心。在費妮過世後，藝術史學者彼得韋伯（Peter Webb）拜訪了她生前的友人喬瑟（José Alvarez），並詢問他對費妮的評價：

> 她喜歡名譽，當周圍環繞著讚賞者、崇拜者，會讓她十分愉悅。她喜歡揮霍的生活方式，她也的確十分慷慨，但她的性格包含苛薄與貪婪這些缺點。在晚年，她發現藝評家已對她的作品失去興趣，所以她決定創作一些迅速的、迎合收藏家喜好的作品，而這也確實為她帶來了可觀的收入，算是晚年令自己滿意的一個結果。…人們忽略了她早期那些優秀的畫作，費妮親手毀了自己的聲譽。傑倫斯基為了保護她，總是毫無節制、不加區別的撰文稱讚。但費妮最好的一點是，她的確是位熱情、有影響力的藝術家。在二十世紀的藝術歷史中，她理當得到應有的地位。

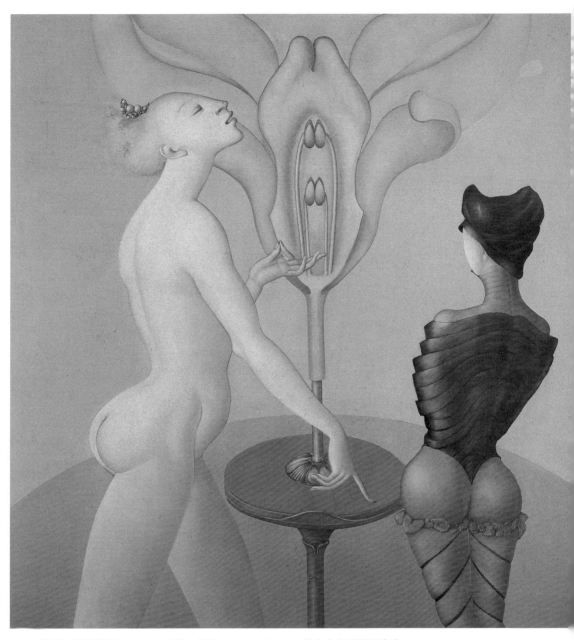

費妮　**植物學課**　1974　油彩、畫布　120×120cm　舊金山韋恩斯坦畫廊

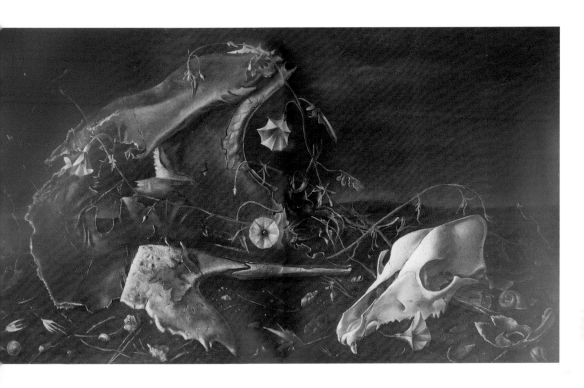

費妮　**兩個骷髏**
1950　油彩、畫布
33×55cm

二、費妮作品的戲劇性表現

戰爭期間，踏入了劇場設計的世界

　　隨著第二次世界大戰的威脅在歐陸蔓延，許多藝術家與作家紛紛移居國外，費妮則決定留在歐洲，先後在蒙地卡羅及羅馬躲避戰亂。1943年的夏天，費妮與友人為了躲避戰爭的波及，坐船至義大利的吉廖島（Isle of Giglio），德軍的勢力尚未侵入這座小島，他們在此待了七個月。費妮非常喜愛吉廖島與世無爭的和平氛圍，這裡的草地有美麗繁盛的花朵點綴，沙灘上遍布形狀奇異迷人的石頭，而費妮便日日在這兒游泳。一日，費妮在沙灘發現貝殼、骨頭、植物的根部，都被她帶回去佈置工作室：「我記得在一場暴風雨肆虐過後，沙灘上覆蓋著動物的骨骸，它們意味著死亡與腐朽，而花朵則給予撫慰及美麗。生命終將走向死亡，而花朵則賦予生命更新與重生。我想我該試著將此畫下。」費妮

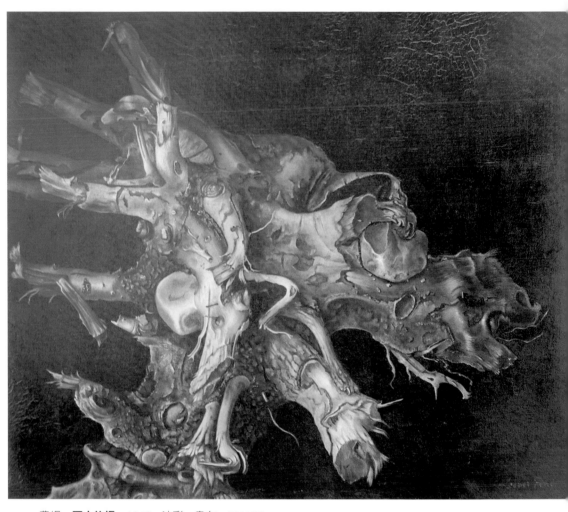

費妮　**巨大的根**　1948　油彩、畫布　50×65cm

費妮 **斯芬克斯瑞吉娜** 1946 油彩、畫布 40×50cm

也因此展開了繪畫生涯的一個新階段－在法文中稱其為"nature morte"，照字面上的英文就是"dead nature"，貼切地描述了其作品。

但花朵、骨骸圖像的使用並非是1943年後才出現，或許可說此經驗強化了費妮對於這些物象的喜愛——骨骸與花朵的並置，比起提醒觀者死亡的不可避免與必然性，更像只是要展現生命的神秘難解特質。即便作品中出現大量毀滅與死亡的意象，也總伴隨著代表生機的花朵。費妮的作品中找不到全然創新的事物，如達利和恩斯特作品所出現未知與象徵性的物象。但費妮的作品中具明顯的超現實主義影子：線條與色彩的精確簡潔，並從中創造一種暗示與象徵的意象，這正是超現實主義最重要的特色之一。

人生的重大轉折在1944年降臨，停留羅馬的費妮接受了舞台佈景與戲服設計委託，為藝術生涯開啟了新方向。這些重要的委託案為她帶來了更多邀約，從此之後，戲劇走入費妮的人生，躍升為創作的一部分。1950年代，劇場的世界幾乎佔據了費妮所有精力，她一共替16齣戲劇設計服裝或佈景。但費妮樂此不疲，她一面參加各種派對，一面沉浸於熱愛的戲劇設計。其中野心最大、也最受爭議的劇場委託案，是1969年上演的《議會之愛》（Le Concile d'Amour）。劇本出自德國劇作家奧斯卡（Oskar Panizza, 1853-1921），該劇在布魯東重新發掘後，擠身超現實主義者喜愛的作品之一。這齣戲獲得空前成功，並於該年獲得文評人獎（Prix des Critiques）的最佳劇場設計。費妮的創作領域同時延伸至書籍插畫，波特萊爾的《惡之華》與莎士比亞的《十四行詩》，都是費妮著筆插繪的著作。

費妮自返回巴黎後便繼續從事劇場相關設計，她接下喬治‧巴蘭奇（George Balanchine）的芭蕾舞劇《水晶宮》（Le Palais de Cristal），替該劇設計舞台佈景與戲服。1947年正式演出時，舞台佈景是令人驚豔的巴洛克式宮殿，有著波浪型的欄杆扶手及巨大的樓梯。此外，費妮在舞者服裝上飾以各色寶石，讓他們隨音樂起舞時，便閃爍著紅、藍、綠、白的斑斕：「如此大膽、幽默且富於精巧的設計……所有事物隨著燈光的轉換，投映著各種美妙

費妮　**理想的生活**
1950　油彩、畫布
92×65cm
（右頁圖）

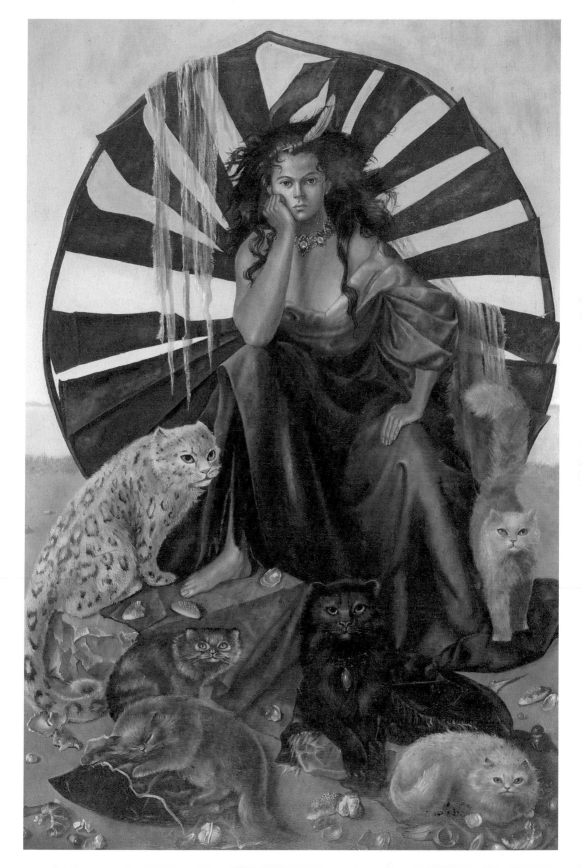

費妮　劇場佈景設計手稿　1945　36×51cm

費妮　《議會之愛》的設計手稿

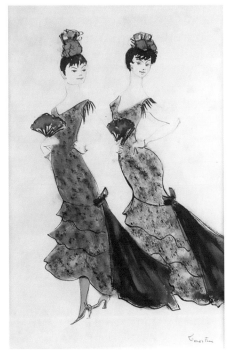

費妮　戲服設計手稿　1948　35×26cm

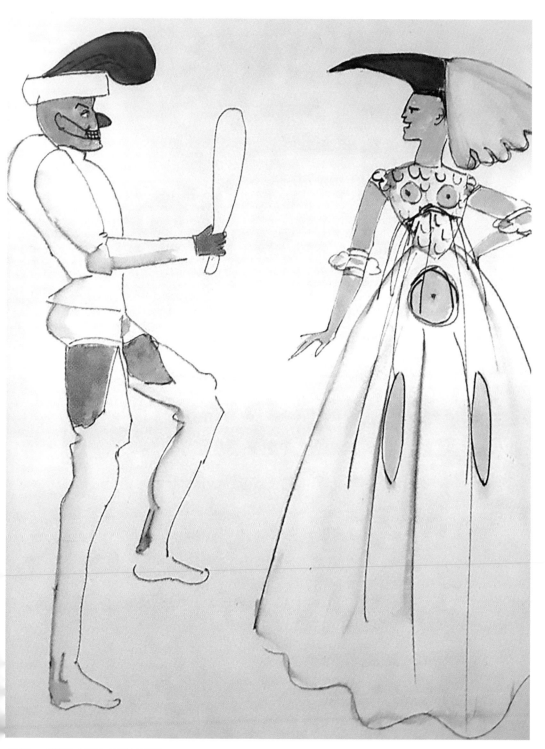

費妮 《**議會之愛**》的設計手稿

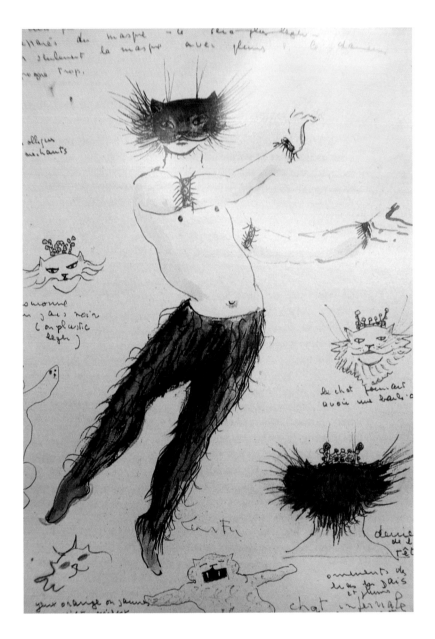

費妮所繪的芭蕾手稿

色彩。」

　　但最為重要的還是1948年替羅蘭・珀蒂（Roland Petit）
的《夜之少女》（Les Demoiselles de la nuit）設計服裝與舞台，
羅蘭・珀蒂如此描述費妮：「一位迷人的女子，她的非凡本事能
為演出帶來奇蹟。」故事中，身為音樂家的男主角愛上了美麗的

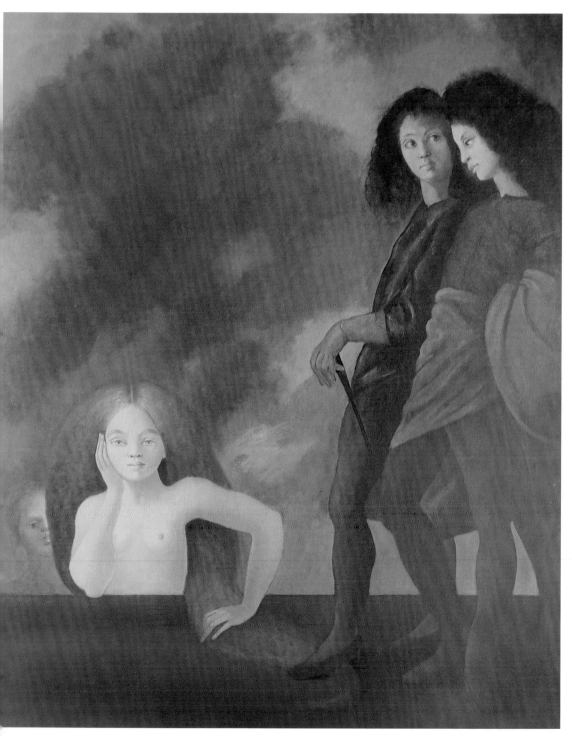

費妮　**忘恩負義的雙胞胎**　1982　油彩、畫布　100×81cm

阿嘉莎，阿嘉莎因受到詛咒、每到夜晚就會變成白貓。男主角對阿嘉莎的愛打破了魔咒，但在某日清晨，阿嘉莎為了回應動物朋友們的呼喚，再次變為白貓躍上屋頂。男主角嘗試跟隨阿嘉莎的腳步，卻不幸墜落喪命。最後，阿嘉莎在愛人身邊悄然躺下，死去。

費妮打一開始就對這件委託十分熱衷，並投注了許多時間與精力。她繪製了許多草圖，為每一角色丈量尺寸，以確保演出時可以流暢的舞動身體，使舞者姿態看起來像貓一般輕巧。《夜之少女》是該年的盛大演出之一，票房銷售一空、並在演出後獲得巨大迴響。人們談論到，從未看過首席女舞者瑪歌如此優美的舞蹈，費妮的設計更廣受好評：「服裝與著名的貓面具，奇異與靈敏的舞蹈，具有召喚力的配樂，加上瑪歌不可思議的體現了女主角阿嘉莎身為貓的姿態，總和在一起，賦予了這齣劇強烈的感官享受。」

1953年，費妮在劇場設計的世界達到另一個高峰，她接到電影《羅密歐與茱麗葉》的服裝設計委託，這部電影在1954年威斯尼電影節上獲得金獅獎。她運用對文藝復興藝術的豐富知識來進行設計。她受到馬薩奇歐、烏塞羅、法蘭契斯卡等人的作品啟發，最後創造出極美的服裝。

劇場設計與繪畫：費妮畫作的人物姿態

1944年參與舞台與戲服設計後，費妮的人生便與戲劇脫不了關係。劇場元素直接或間接的影響了費妮的創作，作品中有哪些源自劇場的影響？除了戲劇元素的運用外，是否對盛行彼時的文藝思潮有所引用呢？她又是如何基於個人經驗，藉形式與內容的結合建構獨特語彙呢？

費妮筆下的人物經常呈現對戲劇表現方式的援引，首先反映在姿態動作上，為參考自戲劇的直接例證。〈聖潔的女神〉中，右方女子擺出極優雅矯作的姿勢，因沉浸於想像而緊閉雙眼，無法看清任何事物。向前伸出的左手彷彿抗拒著某事，只顧沉醉在自己勾勒出的情景。費妮提到，畫作名稱是來自義大利作曲家貝

費妮　枷鎖
1984　油彩、畫布
91×65cm
私人收藏（右頁圖）

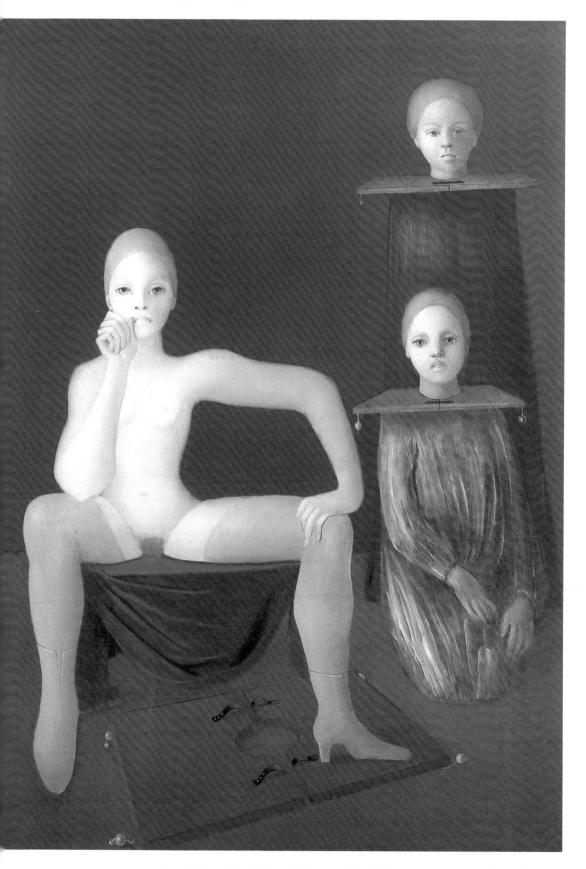

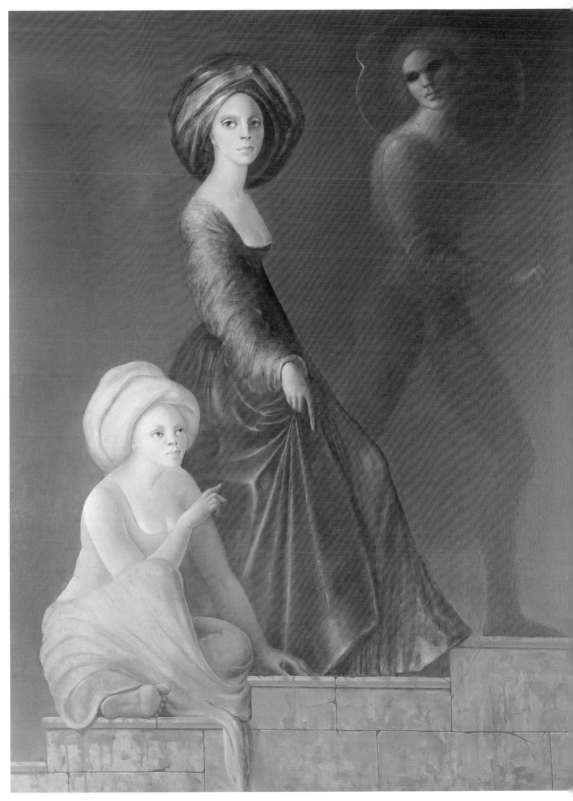

費妮　**黑暗**　1978　油彩、畫布　116×81cm

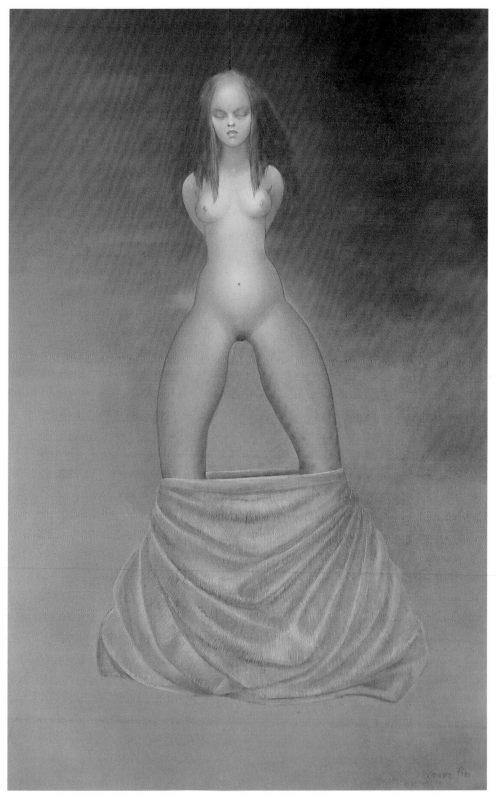

費妮　**珍珠**　1978　油彩、畫布　125×66cm　舊金山韋恩斯坦畫廊

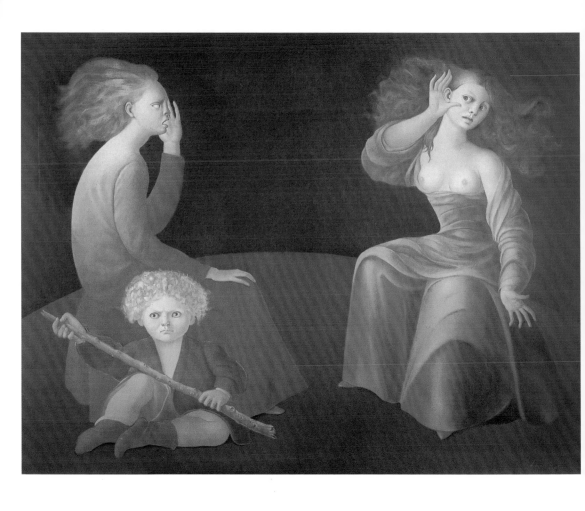

里尼的歌劇《諾爾瑪》（Norma）：

　　〈聖潔的女神〉是歌劇《諾爾瑪》中獻給月亮的名曲，月亮
出現在此為「首席女高音」（prima donna），伴隨著面具
與刻意造作的姿態現身。這件畫作名稱是獻給畫面右側的女
子，其他人物則是她召喚的，迫使她成為自己。

　　此作構圖上流露戲劇張力及幻想性，人物正在行進的動作
倏地暫停，像舞台上的一幕突然凍結，使其呈現靜止、凝結之
感。費妮的諸多作品皆可見到此種表現手法。人物姿態的凝滯效
果源於19世紀以降，戲劇對繪畫產生的影響。美國藝術史家佛萊

費妮　**室內回聲**
1974　油彩、畫布
89×116cm

費妮　**聖潔的女神**
1974　油彩、畫布
131×89cm
私人收藏
（右頁圖）

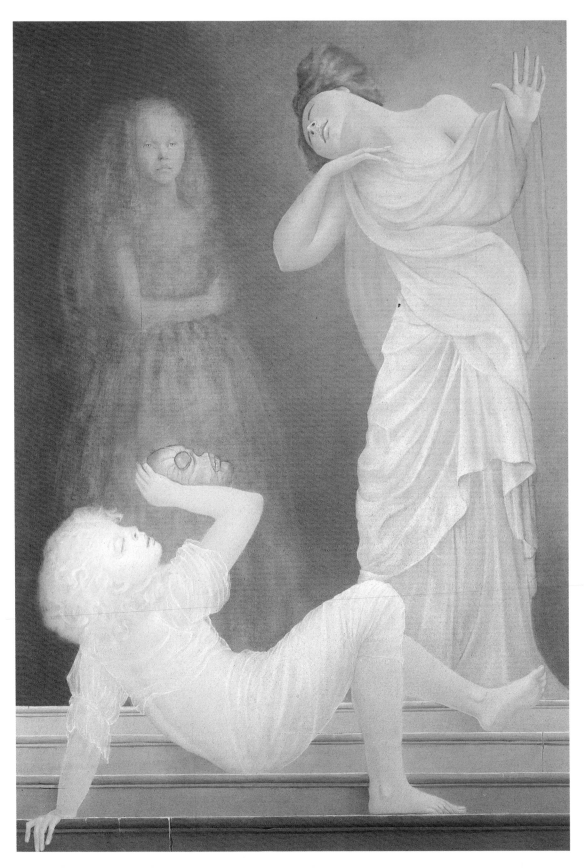

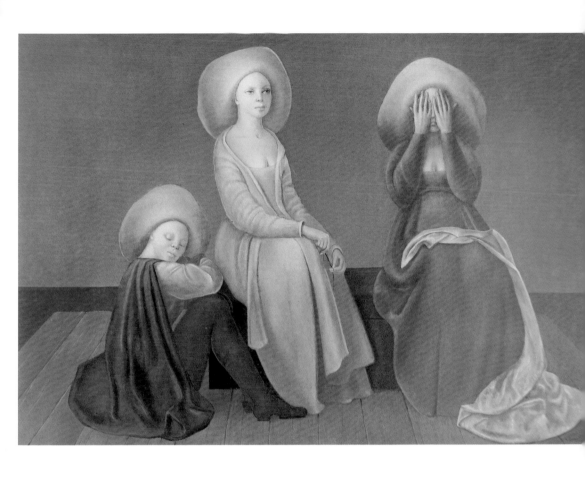

德（Michael Fried）特別以「吸納性」和「戲劇性」等特質來指
稱18、19世紀的視覺藝術，藉此形容畫作主角耽溺其中的靜滯戲
劇效果。18世紀的新古典主義時期，為了將歷史繪畫注入新的精
神與活力，並企圖營造出戲劇高潮，因而採用了戲劇的定格活人
畫（tableau）作為表現——以演員們的停滯姿勢替整個演出帶來
一連串高度的視覺張力。即便在現代戲劇，亦可見到人物姿態的
靜滯手法被置入演出中。源於1910年前後的表現主義戲劇，發端
於德國並迅速在歐陸擴張。其舞台演出摒棄寫實主義的佈景，人
物姿態則呈現如木偶式的誇張動作，靜場與停頓往往被延長到超
乎尋常的時間長度。

　　〈聖潔的女神〉的人物姿態極可能是從戲劇效果衍生而來。
費妮不囿於敘事性，轉向刻意營造戲劇行進的狀態、強調某一剎

費妮　筏
1978　油彩、畫布
80×114cm
Sager Braudis Gallery

費妮　極端的夜晚
1977　油彩、畫布
115×89cm
巴黎明斯基畫廊
（右頁圖）

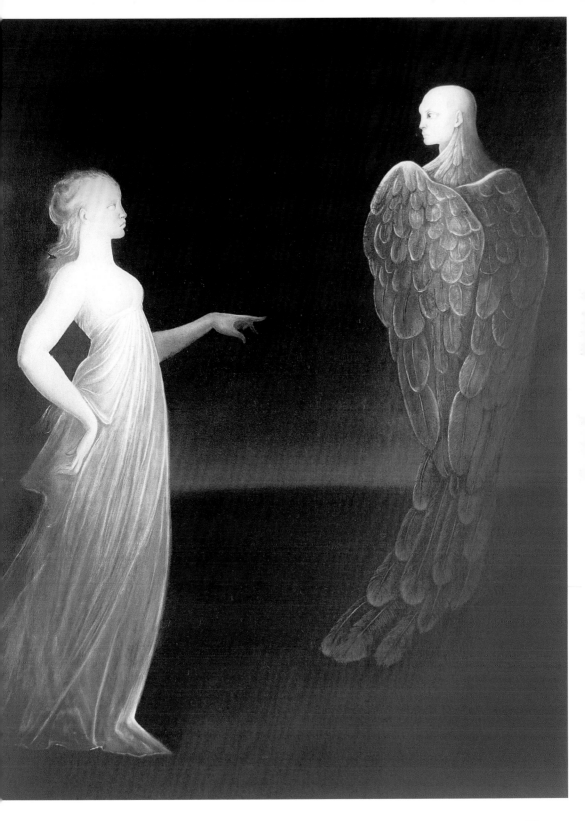

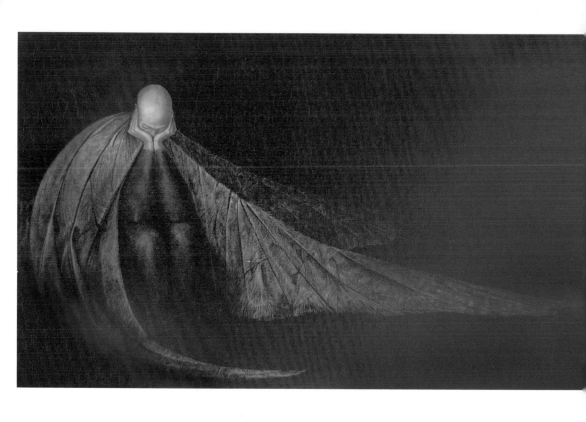

費妮　**沉思者**
1954　油彩、畫布
65×100cm
私人收藏

那的靜寂，並凸顯疏離氛圍：「每日的世俗活動，每一刻都緩慢地進行，伴隨著傾刻的靜止，伴隨著全然的靜寂，彷彿一場場儀式。……它趨向將時間鎖在這一刻。姿態與手勢超越了姿勢本身，其意義超越了表象。」對她而言，人物的姿態非僅是肢體上的動作，人物裝束與造作姿態的安排運用，皆被費妮視為象徵以表達各式意涵。演員在舞台上的語言即是身體與表情，觀者無法輕易從演員的口白了解角色的內心糾結，然在寂靜中，卻可達到藝術的巔峰，並將感受傳達給觀者。費妮畫中人物即為演員，無聲地以姿態與面部展演著自身。

　　另一方面，從超現實主義的審美觀點來看，動與靜的辯證關係亦是掌握美的要素之一。當事物處於動態和靜態的接合點時，最容易喚起人們想像、並具有最豐富的內涵，因此最能引起美的感受。意即，停滯的瞬間看似將人物定格、置於固定姿勢的框架，然姿態的靜止其實暗示著動作的所有可能。觀者從凝結的瞬

費妮　**沉默之環繞**
1955　油彩、畫布
65×100cm
私人收藏

間觀看到的不僅是這短暫一秒，而是承接了前一刻的種種，同時
準備展開下一步動作，故包含了之前積累的所有與無法預測的未
來。也就是說，費妮傳達的非僅是一瞬——觀者的預期心理、想
像中的未知過去與未來，以及戲劇行進的時間軸，全部濃縮在人
物姿態的瞬間凝滯。

人物姿態與服飾作為言語的替代

　　古希臘時代，亞里斯多德將語言視為戲劇的重要部分；黑格
爾則堅持認定，之於戲劇，語言才是唯一適於展示精神的媒介。
但到了20世紀，歷來被奉為圭臬的論點遭到挑戰。20世紀以來，
語言面臨質疑危機，新潮導演在表演藝術中強化了人體動作，同
時一面降低語言的作用，視覺形式遂日趨重要。反語言的思潮
下，戲劇追求圖像化的表現方式成為主流。對舞台人物與費妮畫
作人物的探討中，在這邊要強調兩者共享的非言語符號：它們向

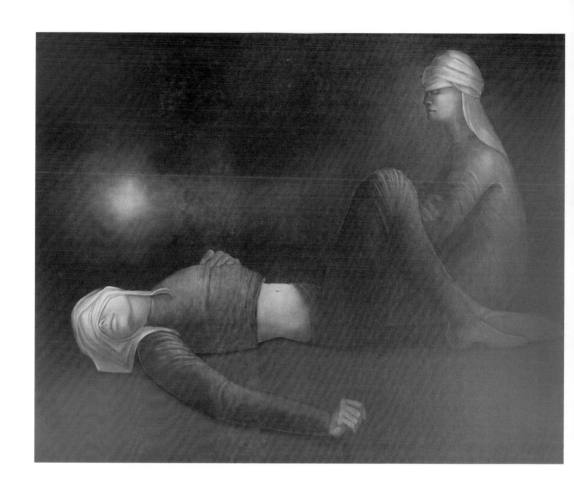

費妮　**休憩的旅人**
1978　油彩、畫布
73×92cm
私人收藏

觀者標誌著姿態、空間位置、服飾與面部表情之間的關係。此處
所指的是，當人物姿態用以表達言語所無法傳達的事物時，恰顯
露了言語作為傳達意涵工具之無能，〈沉思者〉與〈沉默之環
繞〉為上述見解的最佳例證。

　　〈沉思者〉與〈沉默之環繞〉以不同角度呈現一名同樣被沉
默包圍的人物：人物屈膝而坐，臉部埋進雙手中－蓋住了具說話
功能的嘴巴。兩名人物在各自畫作中與他們的身體、服裝質料、
空間與畫題有著相異的對應關係。服裝不論在繪畫或戲劇中，皆
為彰顯人物身分與傳達訊息之用。〈沉思者〉人物服裝的質材有
如昆蟲羽翼，柔軟的包裹著人物；〈沉默之環繞〉的服裝則帶有
金屬般的厚重感，表面質地佈滿裂痕，人物更像是被服裝箝制壓

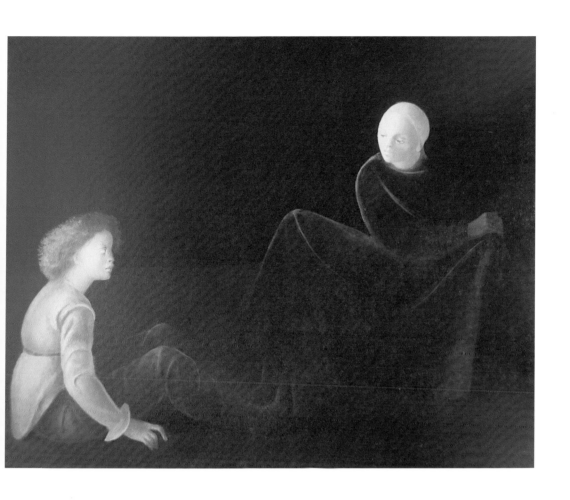

費妮　**月亮**
1982　油彩、畫布
73×92cm

抑而動彈不得。〈沉思者〉中仍可見人物的眼睛與鼻子，露出的四肢清楚可見，色彩較為溫潤柔和。〈沉默之環繞〉的服裝更加厚重，人物軀體被衣物覆蓋而僅露出頭部與手部，於畫面所佔的比例微小、更顯弱勢，讓觀者以為藝術家欲展現的主角是服裝，而人類只是附屬物。

　　〈沉思者〉人物的服裝在整個畫面舒展開來，透過材質展現出層次感。服裝在此處不僅是人物軀體的裝飾，亦是空間的佈景。人物渺小的軀體暗示著思想並不藉由言語傳達，「沉思」穿透人物身軀並延伸至衣物，佈滿整件服飾，形構成真實的質材。〈沉默之環繞〉裡，人物的身體幾乎完全隱蔽於衣服下，服裝攫住了動彈不得的人物，將其深深嵌進沉默、抽離言語的脈絡

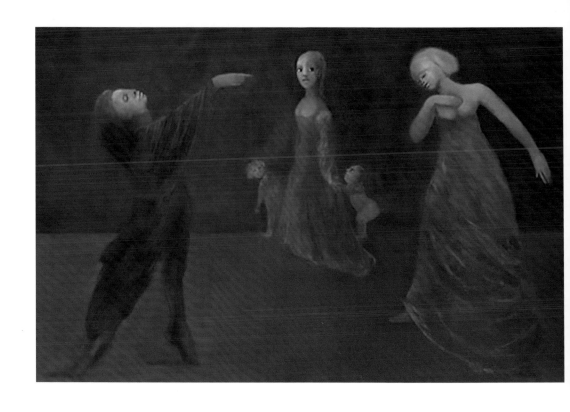

費妮　**誤解**
1994　油彩、畫布
81×120cm

中。服飾成為人物軀體的延伸，協助觀者對於人物狀態進行解讀。被服裝包裹住的身軀無法動彈，呼應著題目「沈默」，因其無法找到一個相對應的字彙來表達。作品中欲表達某種「不可言說」的字彙，因「姿態」顯示了言語做為表達意涵工具之無能與疲乏。費妮從畫作名稱與圖像，呈現了語言的框架外，更透過人物姿態、裝束以及燈光強調出畫家欲彰顯展示的區域，著重在人物的姿態、服飾與背景空間的對應關係上。需特別指出的一點是，問題不在於身體語言能否達到像話語一樣的效果，而是言語的範疇中，存在某些無法描述的境況，肢體動作卻能提供更精準地傳達。

　　視覺圖像在此瓦解了言語的指意功能，費妮作品所顯露的戲劇性處於現代戲劇的關注核心——對言語的質疑，她將圖像結合了戲劇思潮，描繪彼時文化發展的脈動，引領觀者以全面的方式來思索言語的貧乏，印證了藝術家對此風潮的體認與回應。

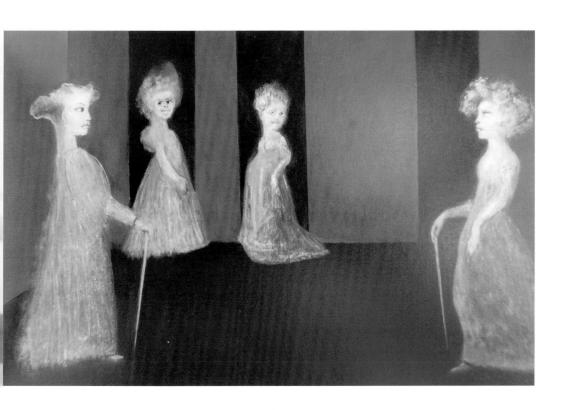

費妮　**首次動作**
1993　油彩、畫布
60×92cm

人造之美——畫作中的人為性／人工化（artificialité）

　　長期參與劇場相關工作的費妮，勢必於職業生涯中，累積對「戲劇性」的個人詮釋。在〈誤解〉一作首先引起觀者注意的便是人物姿態。左右兩側人物的四肢，延展出極為優雅而誇張的姿態，矯揉造作的近乎詭異。貫穿費妮筆下人物最為重要的一點，便是人為化——賦予人物表情與動作過度誇張的表現，堆砌成一場浮誇演出。費妮毫不避諱在繪畫中袒露人為介入的痕跡，例如〈首次動作〉從畫題暗示此景為戲劇性的一幕，及人物所具的高度自覺，揭示著令人無法忽視的、不屬於作品的外來力量，就像戲劇舞台一樣。費妮是個善於鋪設場景的藝術家，這得歸因於劇場工作的影響，當被問起是否享受劇場工作時，她如此回應：

　　　　這在某種程度上可說是比任何事物都重要，雖然這包含許多

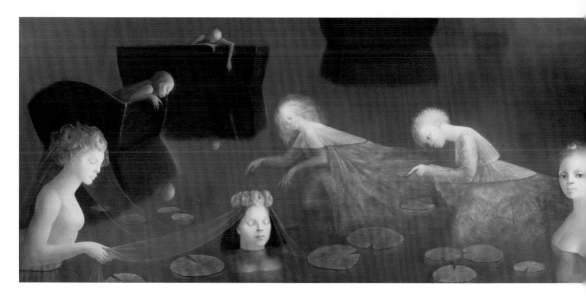

費妮
葛蘭吉巴塔里耶湖
1977　油彩、畫布
76×170cm

專業技術性的困難。我最近在為巴黎歌劇院設計劇服及佈景時，我感覺自己像領導人物，我必須管理許多人，給他們指令，並確認這些指示有無完成，細節有無到位。我嘗試著重在劇本的視覺體驗。

　　畫布對費妮正如劇場，安排著每一個元素的呈現與意義。即使費妮的作品如此扭曲反常，仍保有一種華麗的本質。但比起對美麗形象的描繪，費妮似乎更熱愛塑造「驚人」、甚至是「超越自然」的效果。這種超乎客觀自然的景象，顯示費妮呈現的並非對戲劇演出的如實記錄，而是觀賞戲劇表演後感受的再現，或是劇場工作經驗的回溯。戲劇性已然具體化為肉眼可見的視覺呈現，費妮將人物置於戲劇效果的中心，這些元素像在舞台上被堆積和濃縮後全部匯聚在一處，因色彩、光線、姿態而迷人——畫面皆被人造之美所籠罩。

將舞台搬進畫作——刻意框界的展示區域

　　費妮自早期作品的空間安排，已顯露出構成人物展演的跡象，如〈從今以後I〉、〈從今以後II〉、〈露台上的人們〉以古

費妮　**教師**
1987　油彩、畫布
98×63cm
（右頁圖）

84

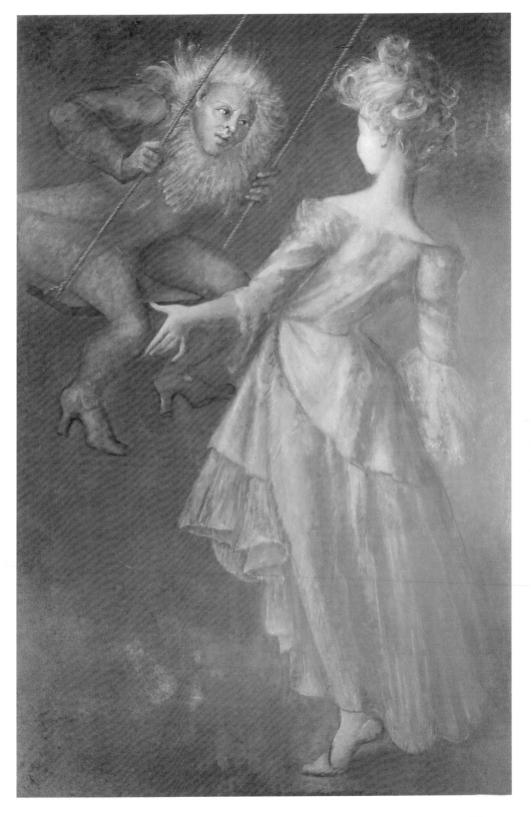

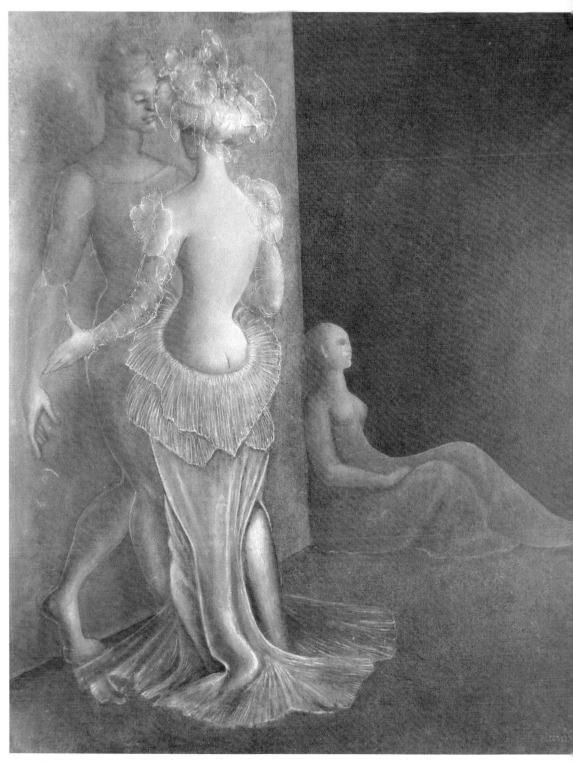

費妮　**在黎明的陰影**　1984　油彩、畫布　70×58cm　私人收藏

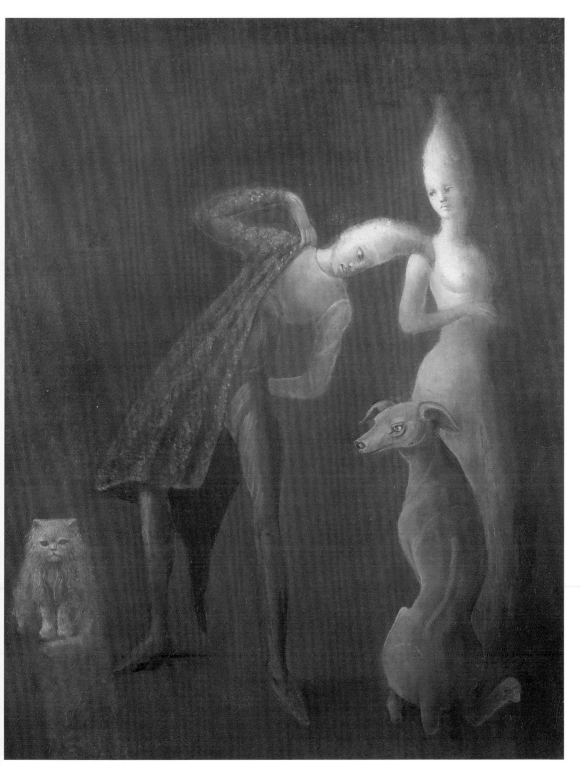

費妮 **黃昏的旅者** 1982 油彩、畫布 45×38cm

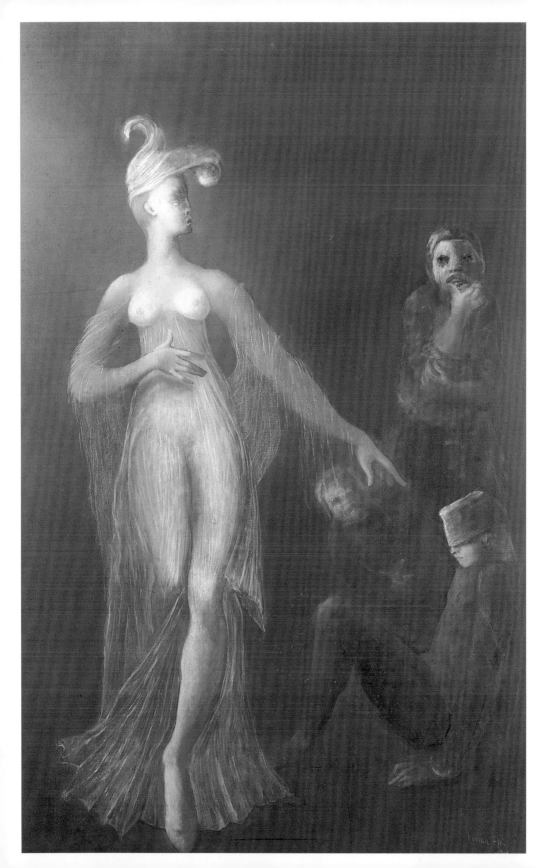

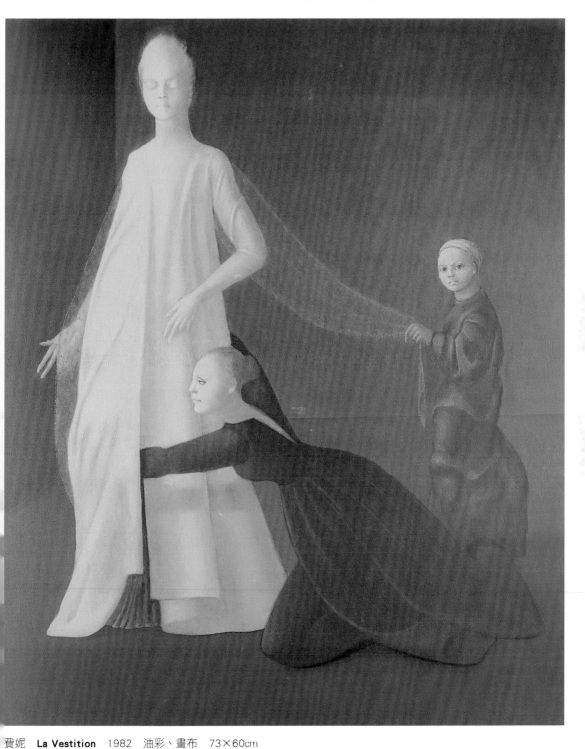

費妮　**La Vestition**　1982　油彩、畫布　73×60cm
費妮　**選舉之夜**　1986　油彩、畫布　130×73cm　私人收藏（左頁圖）

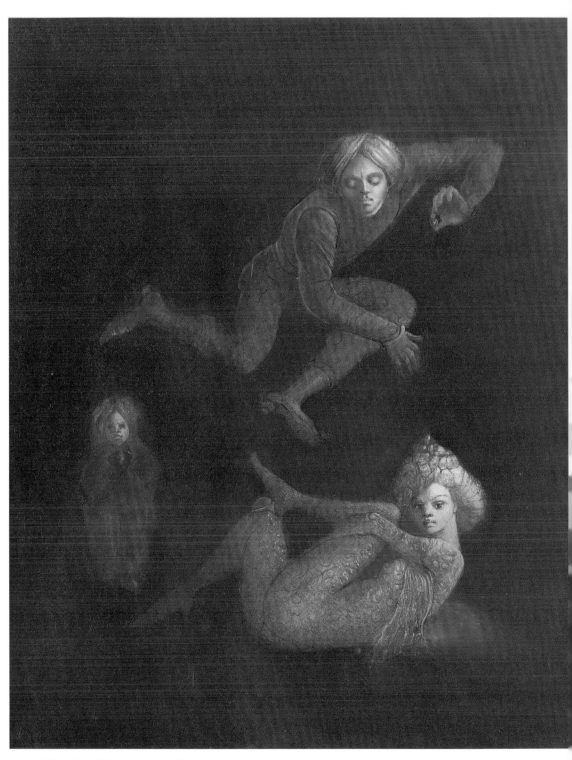

費妮　**使用警告**　1982　油彩、畫布　45×38cm

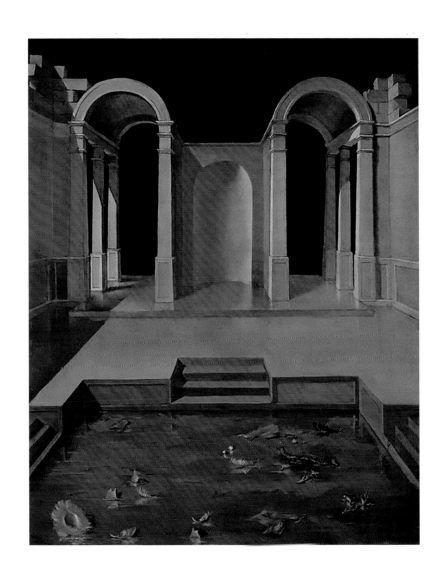

費妮　**從今以後** I
1938　油彩、畫布
92×73cm
私人收藏

典建築建構壯闊背景，並於其中區隔出一特殊場域：〈從今以後
I〉與〈從今以後II〉的水池，〈露台上的人們〉的露台，她皆刻
意框界一區域作為登場人物的舞台，配合光線的聚焦，人物在此
展現自身。又如斯芬克斯系列的自畫像中，雖背景往往是一片自
然風景，仍可觀察到費妮欲凸顯的場域：如〈迷你斯芬克斯保護
者〉的石造祭壇上是呈蹲伏貌的斯芬克斯，位置的安排使牠從周
旁景致脫穎而出。

　　〈從今以後I〉和〈從今以後II〉中，古典建築在光線照射下

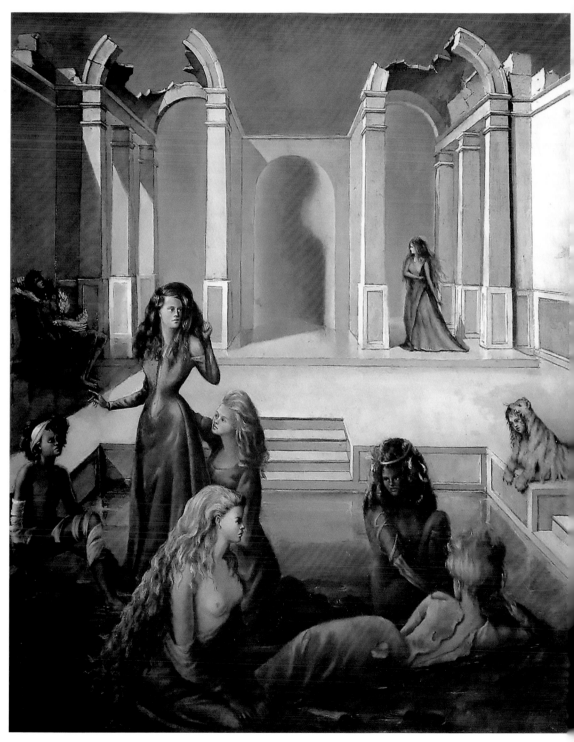

費妮　**從今以後**Ⅱ　1938　油彩、畫布　92×73cm　私人收藏

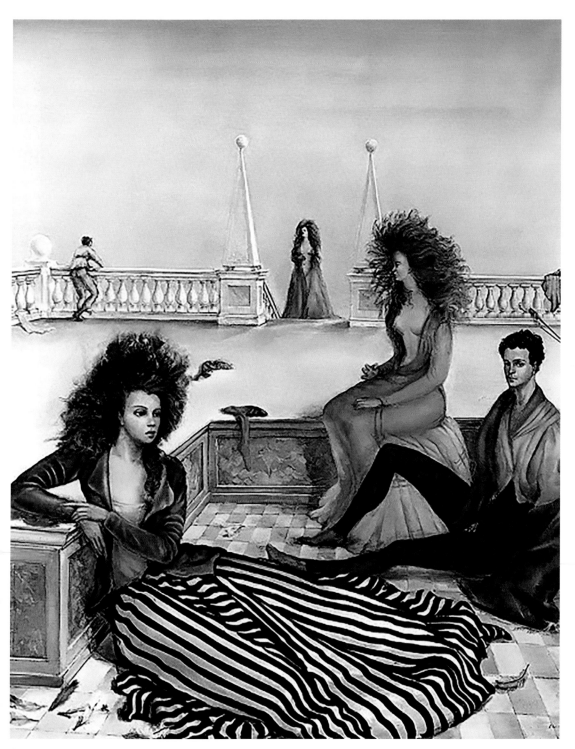

費妮　**露台上的人們**　1938　油彩、畫布　99.5×81cm　私人收藏

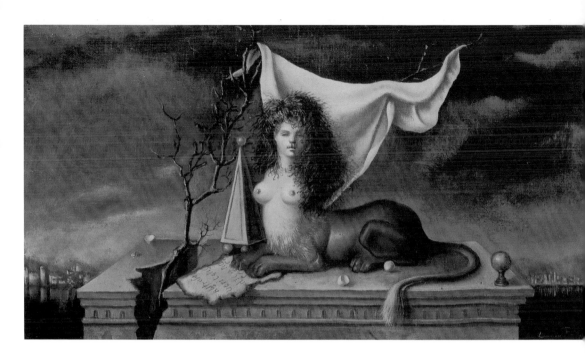

投映鮮明的光影對比，建構充滿舞台效果的佈景。人物們在刻意區隔的水池中擺出各種姿勢，配合背景鋪排與光影配置，編寫成一齣靜態戲劇。費妮以整體構圖、人物動作暗示著舞台空間與氣氛。

〈露台上的人們〉同樣將人物置於建築架構內，其中露台的高低階距讓人物在姿態展示上更加自由，且富層次感。藝術史學者查德衛克（Whitney Chadwick, 1943-）指出物象在此的安排運用，召喚出室外舞台的戲劇精神。若露臺作為展示人物的場域——舞台，露臺外則指涉後台——費妮從散落一地的凌亂衣物予觀者暗示。藝術家刻意在畫中框界場域，並非限制人物的動作範圍，而是藉此強調舞台場域屬於人物身體，並配合空間架構與光線一齊匯入畫面，賦予作品強烈的渲染力。

劇場佈景的影響

不僅如此，費妮還從舞台設計汲取靈感。〈聖潔的女神〉與〈虛空的盛宴〉的背景空間皆採階梯結構，而類似的佈景結構

費妮
迷你斯芬克斯保護者
1943-4 油彩、畫布
19.5×39.5cm
私人收藏

費妮 **虛空的盛宴**
1974 油彩、畫布
145×115cm
私人收藏
（右頁圖）

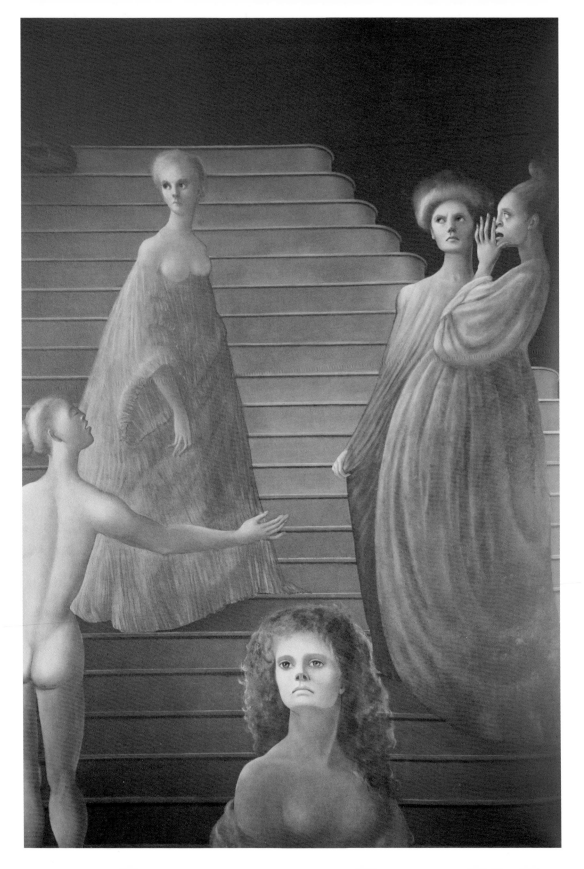

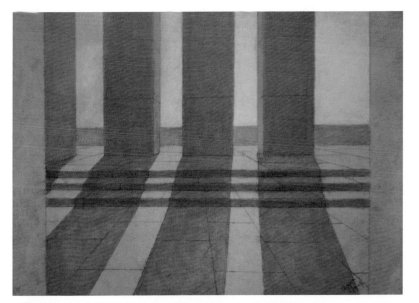

阿庇亞
節奏空間，三根柱子
1909
石墨、炭筆、白堊、紙
46.2×31.2cm

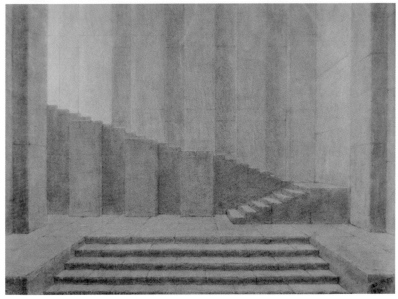

阿庇亞
奧菲斯與尤麗狄絲
1926

源於阿庇亞（Adolphe Appia, 1862-1928）──近現代的舞台設計
思想都能從阿庇亞那裏找到源頭。阿庇亞對於舞台佈景的核心理
念之一，便是以燈光塑造空間，並藉由光影明暗對比，建構出戲
劇詩意的表現性與象徵性。費妮從中汲取的重要元素為台階、斜
坡和平臺等，在畫作中組成具節奏感的立體空間，將場景簡化至

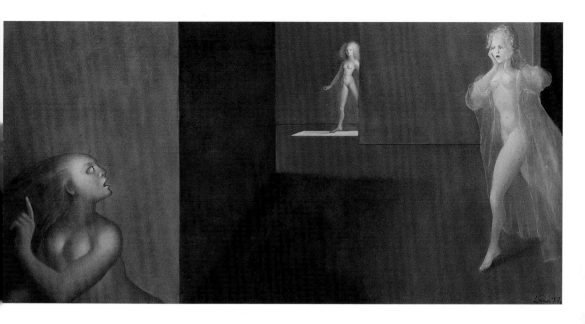

費妮　**不平靜的夜晚**
1977　油彩、畫布
50×100cm
私人收藏

以水平與垂直線條構成，進一步襯托人物的展演姿態。

　　柯列格（Edward Gordon Craig, 1872 1966）也是費妮的取材對象。相較阿庇亞的佈景偏重平台、臺階的使用，建構出層層相疊的水平面；柯列格則以垂直線條的條屏立柱為主。在費妮〈不平靜的夜晚〉和〈黑卡蒂的十字路口〉中便可觀察到，空間架構受到柯列格慣用的劇場元素——條屏立柱的影響。柯列格擅長以簡練形體來構成場景，光影方面則偏好戲劇性的強烈效果。費妮並非全盤模仿柯列格對條屏立柱的運用，而是將之自由的組合變化。如〈黑卡蒂的十字路口〉中，透過條屏立柱的排列將空間拉出景深，柱身粗大的體積感凸顯空間的扁平，更使置於其中的人物受到壓迫。遠處的開放廊道則暗示著無止盡的深度，將觀者視線引至作品範圍之外。相較於柯列格慣以聳巨的條屏立柱建構出廣袤無盡的空間感，人物於其中則顯得十分渺小；費妮則選擇將位於前景、遠景的人物體積，依距離進行劇烈的大小縮放。並於立柱與立柱之間闢出一條通道，引導觀者視線斜向遠處，同時營造非平穩的透視結構，使整體畫面富視覺張力與不安氛圍。

　　雖費妮作品中可見到明確參照劇場設計的痕跡，但舞台原有

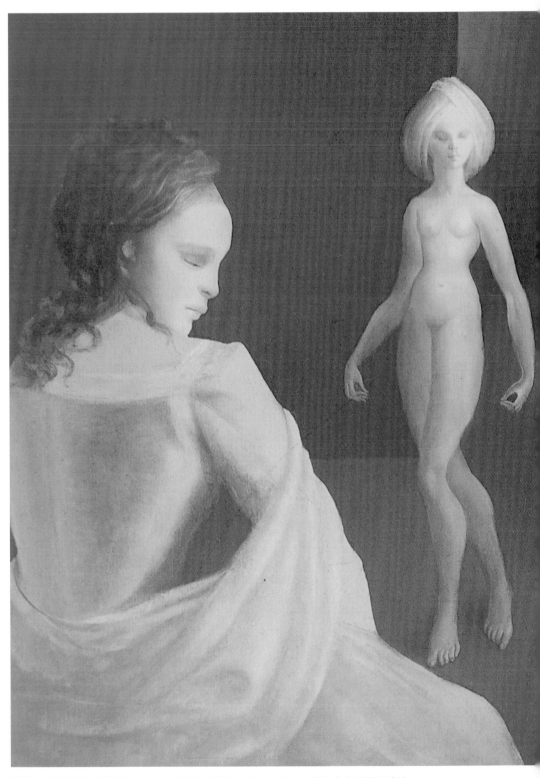

費妮　**黑卡蒂的十字路口**　1978　油彩、畫布　66×100cm　舊金山韋恩斯坦畫廊

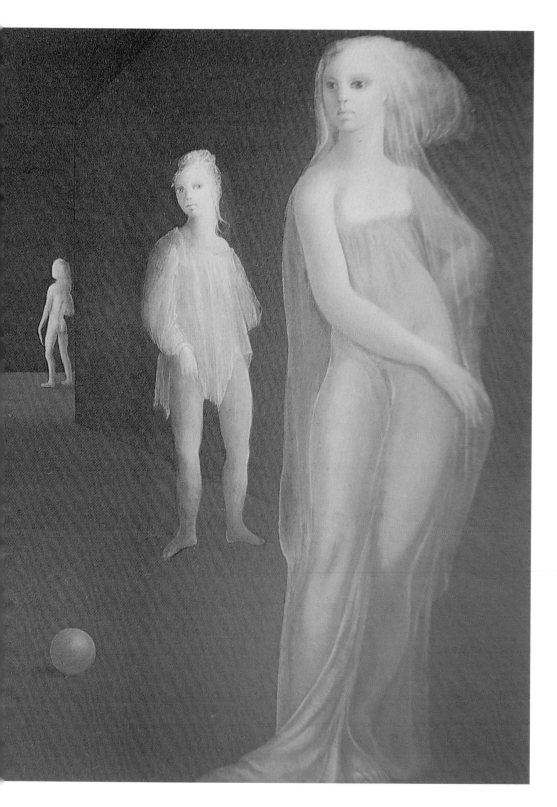

的功能性被取代。舞台元素在此暗示著畫作即是上演的戲劇與幻象，結構線條與光影再現了劇場空間，亦傳遞了內在想像。費妮將舞台元素投入繪畫，表面上這些要素為構成戲劇性的手段，其實形式本身即是目的，其虛幻、想像之本質貼切的反映了費妮欲塑造的戲劇場景，以形式自身闡述了戲劇精神。

費妮　**不可能的對話**
1994　油彩、畫布
81×100cm
哥倫比亞薩格‧布勞代爾畫廊

在畫布打開一扇通往內心之門

費妮除了自上述劇場佈景汲取靈感外，「門」亦為頻繁出現其作的元素。門作為劇場佈景的重要元素，除了歸於19世紀末的藝術家與詩人外，佛洛伊德的理論也扮演著關鍵角色。以往，人類精神狀態在理智主導下，對慾望施以壓制；佛洛伊德提出精神分析後，夢境與潛意識取而代之。潛意識為人生經驗累積的出

費妮　**遺失的祭壇畫**
1993　油彩、畫布
50×100cm
巴黎明斯基畫廊

口，當單一出口無法負荷時，則可能衍生多重出口（門），鼓勵著意識與心靈的解放。這波浪潮在彼時的文化發展全面蔓延，戲劇、藝術與文學領域皆籠罩在精神分析的影響下，其中超現實主義者直接受此鼓舞，力圖通過對夢與潛意識的探索來尋求真實，並將門視為對慾望、夢境與潛意識的探索出口。回過頭審視費妮筆下的門之圖像，最初是源自劇場佈景呢？抑或精神分析？除了從他處參照外，費妮是否以個人視角詮釋該圖像？

　　費妮筆下，「謎」與「神秘」時常透過門與出入口作為暗示與啟發，在那裏往往只有女人等待著某人某物，或著恐懼地面向門口。〈祕密慶典〉和〈拆封的房間〉中，前景人物在淡定神情下難掩警覺和不安。半掩的門扉預示著某事即將發生，提供觀者「預期心理」，刺激觀者與羅蘭・巴特（Roland Barthes）提出同樣疑問「這兒發生了什麼事？畫布、紙張或是牆壁，都是某些事物正要發生的舞台」。門扉作為提供「戲劇性」的要素，如舞台佈景般立於人物後方，同時框界謎與神秘，以及危險的來源。

　　又，自畫面流洩的焦慮氣息源自何處呢？作品可以呈現所有難以解釋的情感，空間的不安氛圍集合了諸多恐懼面向，連結了

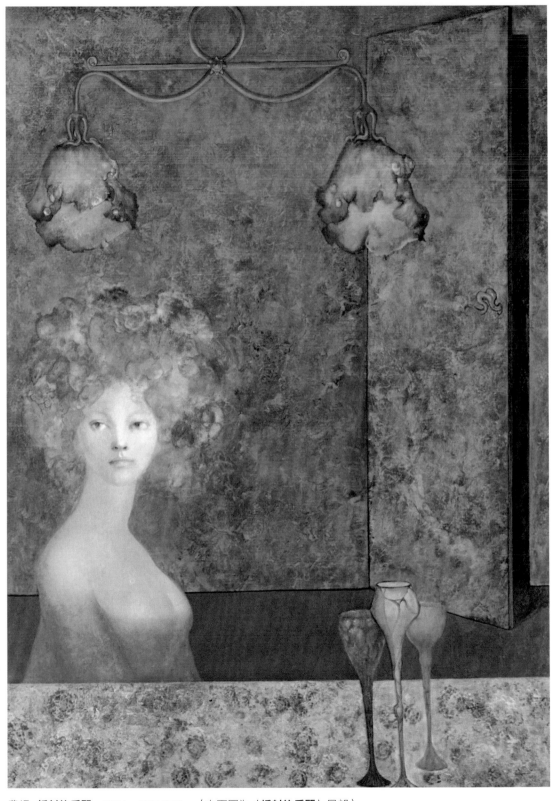

費妮　**拆封的房間**　1964　75×55.6cm（右頁圖為〈**拆封的房間**〉局部）

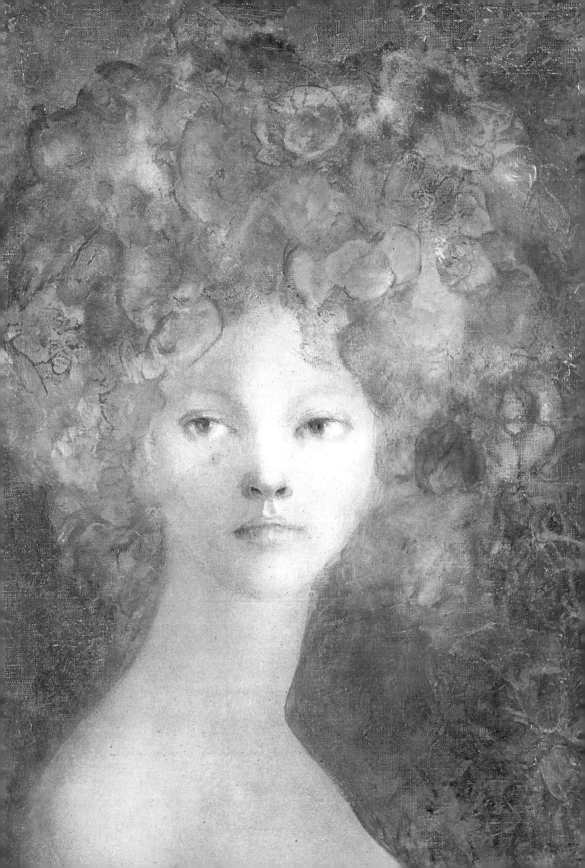

費妮的童年經驗——對於父親曾派人綁架所埋下的恆存恐懼。費妮對於這起事件表示：

> 我對於此事記得十分清楚。我一如既往的在街上走著，人事物皆以垂直的姿態呈現眼前。突然，我被攬進某人的雙臂間，並發現自己呈現水平姿勢。這讓我深感害怕，這份恐懼在多年之後依然縈繞心中。仍是孩子時，陰影中的黑暗總讓我備感威脅。

這樣的害怕情緒展現在〈祕密慶典〉和〈拆封的房間〉的人物背對門口，曝露在未知視線的窺量下。又如〈是誰？〉女子瑟縮角落，面露驚恐，張嘴望著空蕩門口，投映地板的光線暗示著畫作之外有扇微開之門，來者想必不善。費妮在創作中對過去記憶的仰賴，亦為超現實主義者對精神分析的興趣使然。她在畫面上留下些許可供心理分析的痕跡，藉以解釋如此呈現的原因，並將恐懼經驗轉化為不祥的靜謐。是故，費妮於畫作中強調打開的門、空蕩的門口、或是門本身，企圖以門後的深邃、黑暗、空蕩，指涉不可見之恐懼，對未知的恐懼，對自身命運不可預測的恐懼。作品中無具體形象引起人物害怕，貼切反映恐懼的不可見與未知性質。讓費妮深懷恐懼的是難以釋懷的心結，與其說門外集合了未知與威脅對人物虎視眈眈，不如說為藝術家心境的投映。

〈提貝里烏斯的到來〉和〈紅色幻象〉的恐懼則被具象化：〈提貝里烏斯的到來〉兩名人物正分別穿越門口，人物們將注意力集中在中央的陌生男子上，其蒼白面孔是費妮早年造訪陳屍所、研究屍體經驗的再現。〈紅色幻象〉同樣在室內設置兩道門，門後不再是無盡黑暗，對應門口輪廓的是連接外在世界的窗戶。身著白色睡袍的女孩穿過門口，迎面遇上由紅色氣團組成的幽靈或幻影：「怪物從燃燒的火焰中出現，出現在一名感到害怕的真實人類面前。而她正在成為大人。或許這名女孩就是我。」畫面的不安氛圍多少帶有自傳性色彩，暗示著關於青春期性欲的

費妮　**祕密慶典**
1968　石版版畫
74.5×46.7cm
（右頁圖）

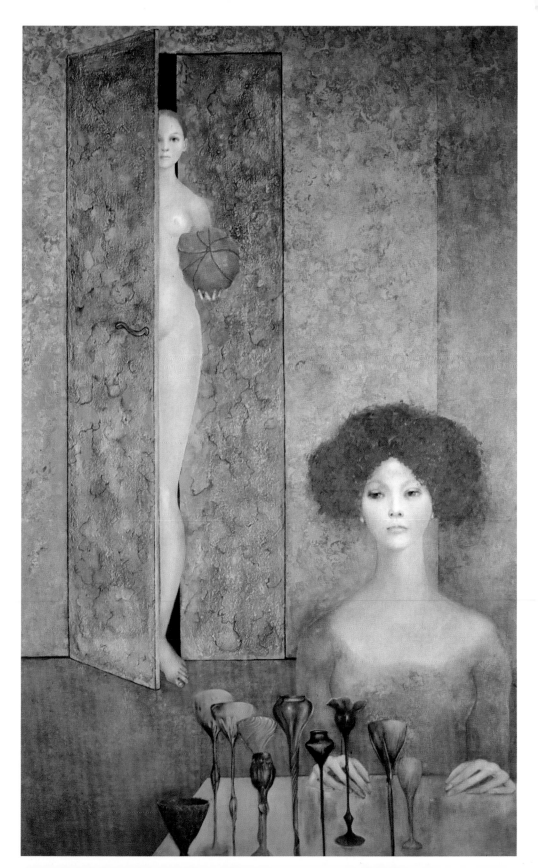

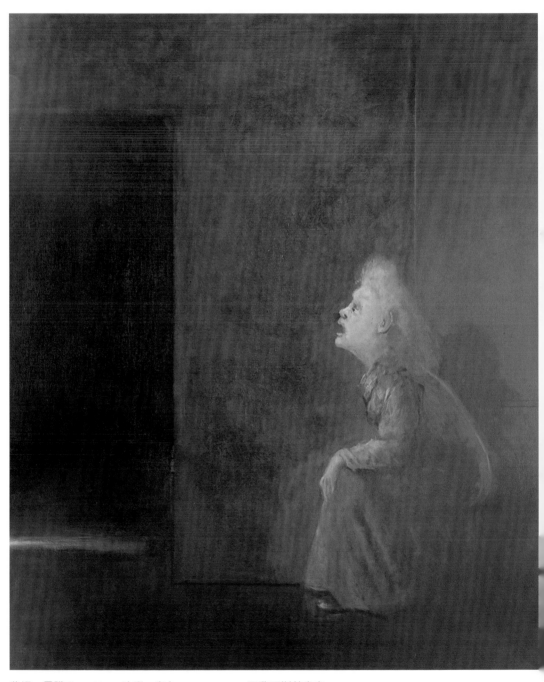

費妮　**是誰？**　1991　油彩、畫布　65×54cm　巴黎明斯基畫廊
費妮　〈**黑卡蒂**〉局部　1965　油彩、畫布　120×81cm（右頁圖）

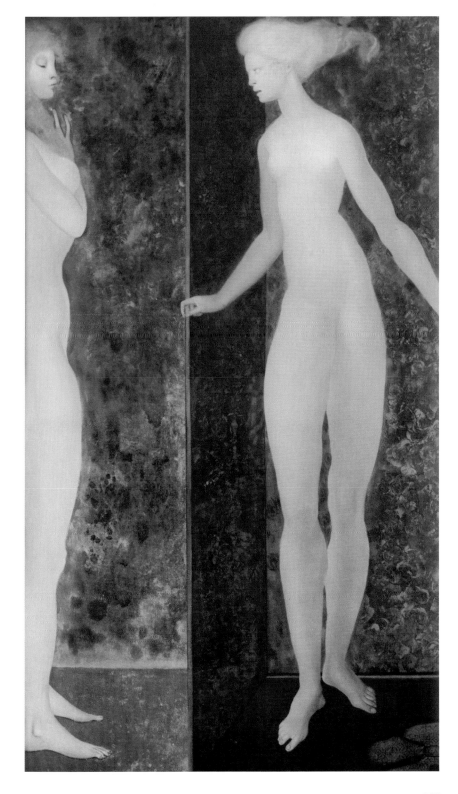

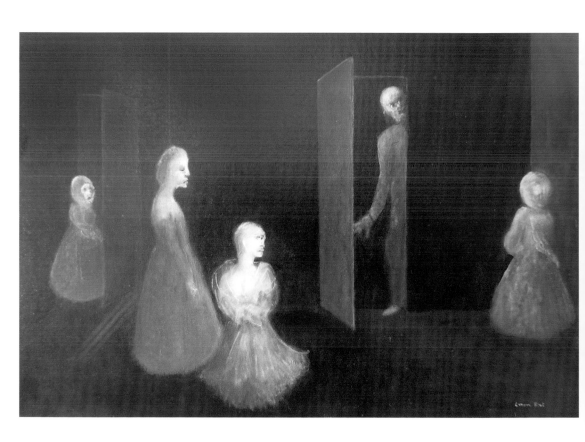

覺醒。充盈作品的焦慮氛圍不再因牢籠般的密室場景讓人窒息，門口與窗戶的一氣通透，表示焦慮與不安找到了出口。

　　畫作的恐懼氛圍在〈首次動作〉則被幽默取代，兩名女子立於前景對峙，後方兩名人物則站在拱門前，模樣古怪滑稽。畫題暗示著作品為戲劇的一幕，以及人物所具的自覺，費妮似乎重新審視過往筆下人物的不安，恐懼階段已然離去──而是超脫一切、臻於成熟。在此，拱門就是拱門，拱門即是舞台佈景。門的圖像不僅顯現了費妮對劇場佈景的參照，更在精神分析影響下融入了個人的生命經驗，她對兩方皆有援引而不囿於單向的採納。在藝術家的視角下，成為獨特的表述語彙，圖像的形式與涵義則隨著費妮不同階段的感悟，而有了不同詮釋，也就是說，個人經驗滋養著圖像的發展、成為創作養分。

　　費妮筆下門之圖像無論是否企圖營造舞台效果，皆可視為

費妮
提貝里烏斯的到來
1993　油彩、畫布
46×65cm

費妮　**紅色幻象**
1984　油彩、畫布
40×50cm
私人收藏（右頁上圖）

費妮　**懸疑之夜**
1987　油彩、畫布
60×92cm
私人收藏（右頁下圖）

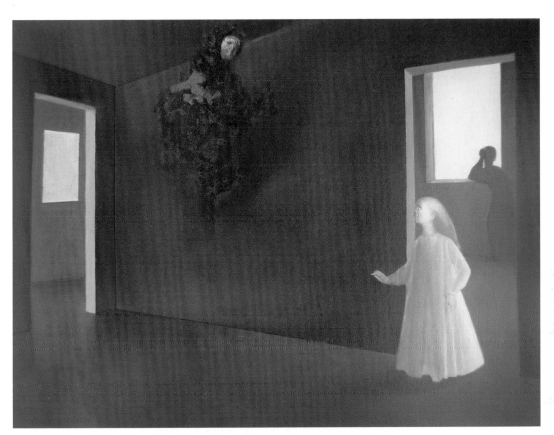

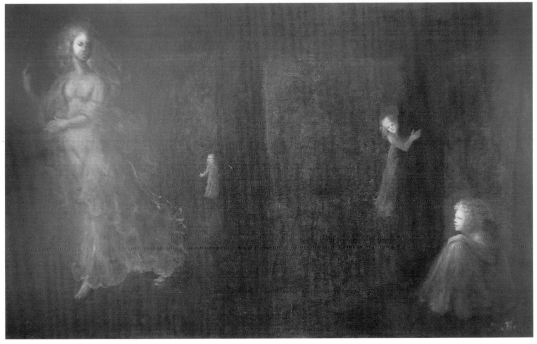

奠基於藝術家經驗的內在場景。彼時劇場之門隨著精神分析傳播，最終通向潛意識世界，費妮將兩種表述結合，使之容納雙重指涉。門作為畫中女子們，作為費妮個人的情感通道，投映著無形與有形的恐懼。門聚焦於恐懼，聚焦於觀者雙眼，傳遞「看著我」的信息。此外，門建構了空間深度，觀者不再僅是觀看，而是「向內」窺視，望入藝術家的內心世界，更連結了情感、記憶、潛意識，成為費妮表述個人經驗的貼切語彙。

三、費妮在作品中的扮裝與展演

斯芬克斯——費妮的自我圖像

縱覽費妮於繪畫中運用的戲劇元素，匯集了諸多面向——空間、光線、人物姿態，宛如對於戲劇的集合實驗，顯示出她對劇場的熟稔，亦展現其創作與劇場工作的密切關聯。然進一步探究，戲劇的發生更關乎人類的本能與慾望，即自我表現與觀看他人的需求，簡言之即「扮演」、「展示」與「觀看」。費妮的畫作除了形式上受到劇場工作影響外，更將上述要素融入作品。

費妮首次的扮裝經驗來自五歲時，為了躲避父親的耳目，被母親打扮成男孩的模樣，母親甚至帶著費妮赴克羅埃西亞伊斯特拉島（Istria）的友人家暫住，費妮回憶到：「這段童年充滿如電影情節般的冒險。無論旅至何處，我都被裝扮成小男孩的模樣。」扮裝總帶有遊戲般的刺激冒險性質，整個童年時期，費妮便在遊戲玩樂中體會到扮裝的樂趣，透過服飾裝束的轉換，她穿梭在不同的角色之間而樂此不疲。

扮裝的嗜好除了在日常生活中實踐外，作品亦與此不可分割，費妮將自己以不同樣貌呈現其中。自畫像之所以特殊，在於創作者與模特兒為同一人，呈現藝術家觀看自我的過程。同時身為扮演者與創作者的費妮如何在作品中呈現自己？費妮的扮演將何種形象納入，為自己定位？這除了是一種與觀者、與世界建立互動的模式外，亦為一場向內自我探索的旅程。

角色探索的起點自〈從今以後I〉與〈從今以後II〉啟程：

費妮　**強烈的好奇心**
1983　油彩、畫布
97×146cm
私人收藏

在〈從今以後II〉中，費妮本人即為池中站立的女子，人物們多被安排在作為舞台場域的水池，以凝滯的姿態編織這場無聲的演出。水池右側蹲俯著半人半獸的生物望著水中的人們，牠有著人類的面容、女性的胸部，身軀則覆著如獅獸的毛皮，使人聯想到〈伊底帕斯王〉的人面獅身獸斯芬克斯。20世紀，部分藝術家以神話作為全體人類持續不變的經驗象徵，將其視為人類最原初的悲傷、恐懼以及暴戾的隱喻。無止無盡的神話悲劇題材，表現了世世代代人類所關注永恆課題。根基於古典神話之上的藝術創作，顯示了當代藝術家全神貫注於精神分析中，並在神話與精神分析的無意識之間做了連結。1930-40年代，超現實主義者將關注焦點置於夢境、慾望與愛，所以他們表現這些題材時參照了佛洛伊德的理論，運用古典希臘神話為題。看起來費妮和超現實主義團體共享對佛洛伊德學說的濃厚興趣，但其實費妮自青少年時期

便已開始閱讀佛洛伊德著作。值得注意的是費妮將自己的形象置入這則故事中。

〈從今以後I〉與〈從今以後II〉的背景為同樣的建築，而前作的建築完好呈現，後作則以頹敗樣貌展示，是什麼原因造成藝術家在畫作表現這種差異呢？費妮曾說到，〈從今以後II〉的建築在戰爭的破壞下傾頹衰敗，以建築的一好一壞來對比戰爭的破壞。人物們在表示歷經戰爭的〈從今以後II〉登場，不僅如此，費妮還引用了神話故事角色——斯芬克斯。這樣的安排如何展現社會的動盪與藝術家心理歷程之間的關聯呢？首先從時代背景來看，戰後的歐洲在虛無主義的盛行下，普遍瀰漫著對於生命的質疑：我們從何而來又往何處去？大環境的影響下，使人們審視著自我的定義與生命意涵，所有過去奉行的規範或定義，在戰爭下全面潰堤——生命其實不具任何意義。從政治經濟層面來看，法國彷彿被經濟危機吞沒，對於經濟慘況束手無策。反之，文化方面卻顯得生機勃勃，法國作為文化搖籃，前衛藝術仍繼續獲得充分發展。即便如此，與日俱增的戰爭威脅一直烙印在集體記憶中，人們對未來產生一種朦朧的懼怕，未來似乎再次黯淡無光。這樣的背景下，藝術領域則出現一股回歸秩序與古典神話的浪潮，藝術家在神話中看見了他們所面臨的困境，人們開始對自我產生懷疑，如同千年以前神話與悲劇所反映的困頓糾結。這個問題終究回歸到自己身上，於是展開對自我的探索來尋求解答——一如〈伊底帕斯王〉的寓意。

費妮在創作中對神話題材的運用雖說與社會背景不可分割，但將之歸於單一因素亦是片面的，不如說費妮在這樣的背景下，找到了一個可以發展生命經驗、並賦予獨特詮釋的符號。〈從今以後II〉最前方的女子有著一頭濃密捲髮，衣衫凌亂且露出胸部，雙手自然的垂放腿部，與右側斯芬克斯的姿態幾乎不謀而合。費妮的動作似乎朝向左方的男孩靠近、倏地突然收手，又若有所思的朝反方向望去，呈現徘徊躊躇的模樣。斯芬克斯提出的謎題，勾起人類的好奇心——即我們從何而來？水池中女子們或許為費妮不同面向的呈現，她們身處代表潛意識或慾望的水中，在斯芬

費妮　**扮裝的女子／穿盔甲的女人**　1938　油彩、畫布　35×27cm　舊金山韋恩斯坦畫廊

斯芬克斯雕像

　　克斯的謎題前逐一顯現潛藏於平日表象下的各種樣貌，一如費妮
所言：「一或是多種面貌，皆是自我的呈現，這外在表現超越了
幻想，也是通向自我的大門。」斯芬克斯謎題蘊含的隱喻讓費妮
從自己身上展開對生命的思索，顯現的各種模樣為藝術家內心的
思量，展現出她嘗試提出的回答，以及對自我存在意義的追尋。
然這一切似乎仍找不出個完整的答案，可以確定的是費妮已在探
索的道路上邁步前進。

　　費妮以各種形貌出現亦可見於〈露台上的人們〉，藝術家

本人的形象出現在左下方，穿著時髦的服裝，茂盛頭髮如火焰燃燒，亦如獅子的鬃毛。費妮的服裝裸露前胸，實際上整個1930年代作品的人物往往衣衫不整，或身著被扯裂撕破的衣飾。坐在露台上的女子身著粉色禮服，衣服在胸前開了大型V字，袒露胸部，上半身姿態和〈從今以後II〉最前方的女子十分相似。更遠處，穿著同樣禮服、有著相似髮型的女子從階梯步上露台，如即將登台亮相的女演員，和側坐於露台的應為同一人，皆是費妮本人不同樣貌的呈現，透過裝束的粉紅色使三名人物有相互呼應的效果。最遠處的女子為行動中的過程－她正從階梯爬上、朝觀者方向走來，往上爬的行動方向暗示著正經歷的是一段「進程」。藝術家將三名人物透過服飾的相似與變化來暗示著某種轉變，藉姿態的循序漸進，並以散落周圍的物體將三者串連起來，使之產生連續性，表示這是一個蛻變的進程。和〈從今以後II〉相比可以發現，畫中人物的扮裝模樣越來越接近，前作的人物膚色、面容、頭髮、服裝各異，而在此作中，差異逐漸被弭平，人物的造型反倒展現出彼此的呼應關係。

在1941年的〈斯芬克斯的牧羊女〉中，費妮首次以斯芬克斯的形象出現——結合藝術家面容與人類身軀，下身則為獅獸軀體，構成半人半獸的形象，這個形象不斷的在往後作品中出現。費妮與彼得韋伯在1992年的訪談中，提到了兒時初次見到斯芬克斯雕像的回憶，便對這個角色有著非凡迷戀：

> 我記得第一次想成為斯芬克斯，是在的里雅斯德港的米拉馬雷城堡（Chateau de Miramar）的花園中見到後開始的。我想要強大而永恆，成為一活生生的斯芬克斯。之後，我發現這半人半獸的形象是理想中的狀態。我視半人半獸的混合生物為同一物種…

這個角色有助於了解費妮是如何界定自身的。扮演總免不了要與諸如遊戲、面具、虛構、幻象、假裝一類的概念聯繫在一起。有些社會學家和心理學家，把生活本身看成已然戲劇化的事

物，用諸如表演、角色、舞台背景一類的概念，分析人們在日常生活中的自我表現，甚至迷信只有在各式各樣的角色扮演中，我們才會獲得某種個性。人們總在扮演各種角色，無論有意識或無意識。我們透過這些角色了解彼此，更從中認識自我。

對超現實主義者而言，斯芬克斯為詩意的圖像表現。一方面，女人被塑造成具有治癒能力的獨特創始者，另一面又被視為致命放蕩的美女。在〈伊底帕斯王〉中，佛洛伊德罕見的將焦點放在斯芬克斯身上，他將斯芬克斯與被禁止的性慾兩者結合，並提出斯芬克斯所代表的不只是充滿威脅的女性力量，也是弒親的叛逆。

費妮畫中的斯芬克斯，與上述列舉的形象表現存在著根本性的差異——前述的斯芬克斯從男性藝術家和文學家的視角出發，賦予其種種特質——充滿誘惑與危險、又令人難以抗拒的存在。與其說是基於對此角色的認識，不如說是想像的投射；費妮則是以女性的視角展開與眾不同的詮釋。斯芬克斯在她的筆下為謎一般的女王，亦是生活的守護者。〈斯芬克斯的牧羊女〉中費妮站在畫面中央，一頭濃密聳起的黑髮就像獅子的鬃毛，她手持代表牧羊人身份的棍杖，保護著放牧的眾斯芬克斯。斯芬克斯蹲伏平地，對照下更顯得中央的費妮高高在上。費妮周圍環繞著八名斯芬克斯，皆融合了藝術家的面容，她看管、宰制、守護著自己。這些角色重複著相同的形式，以八個分裂的自我圖像凸顯同質性－不像早期作品中以各種面貌示人，費妮似乎找到了足以代表自身的圖像。

〈迷你斯芬克斯保護者〉繼續沿用了人面獸身的斯芬克斯形象，此作更彰顯角色蘊含的特質。斯芬克斯蹲伏在祭壇上，腳爪下壓著魔法羊皮紙，一旁則散落象徵煉金術的角錐型物品和破碎蛋殼。物體安排於此用以暗示斯芬克斯的角色特質——魔法的、具毀滅性的。祭壇平台被枯萎的樹枝貫穿而過，劃出明顯裂縫，樹枝上掛著粉紅布幔，如翅膀般在費妮的身後開展，又如舞台布幕凸顯著前方角色，光線則饒富興味地聚焦在斯芬克斯與粉色布幔。被樹枝貫穿的人造祭壇，暗示著人類文明的產物終不敵大自

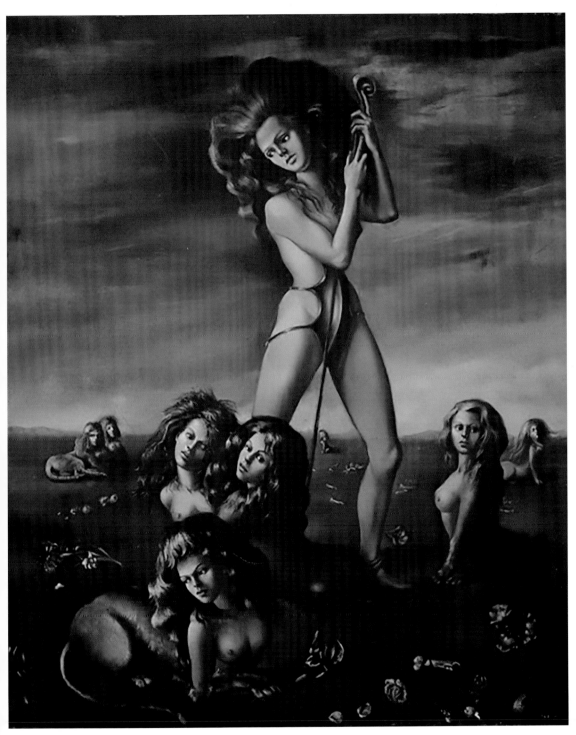

費妮 **斯芬克斯的牧羊女** 1941 油彩、畫布 46×38cm 紐約古根漢美術館

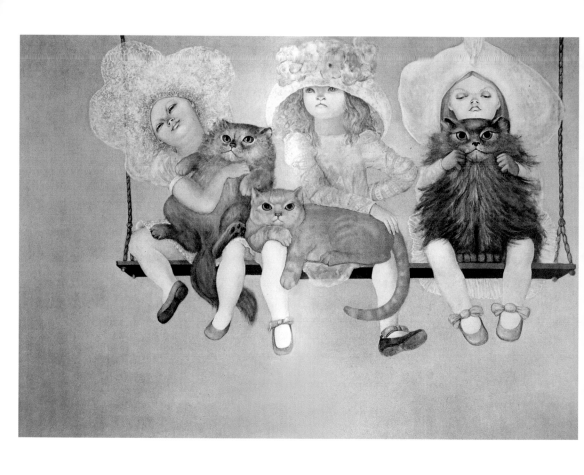

然原始力量。而祭壇上的斯芬克斯理當是被犧牲的祭品，祭壇卻已毀壞，斯芬克斯仍安然坐落其上，充分展現權力階級的消長關係。

綜觀上述，費妮筆下的斯芬克斯更接近埃及神話中的形象，擴大了超現實主義者所呈現的樣貌。評論家馬利歐（Mario Praz, 1896-1982）對此表示：「數不清的藝術家企圖再現這迷人怪物的特徵，其中我相信費妮是獨一無二的，她予怪物人類的特性，甚至將自傳性色彩投射其中。」費妮所強調的是斯芬克斯的再生力量，與重返原始自然的獨特能力。但更為重要的是，費妮基於生命經驗所賦予這角色的特質，使她更加了解自己，並從扮演中得到樂趣，如同她所闡述的：「我一向喜愛玩樂及扮裝場景。這非刻意的人工造作，而是自然不過的…我喜歡在變形為動物或植物

費妮 **異變體**
1971　油彩、畫布
95×147cm

費妮 〈**異變體**〉局部
（右頁圖）

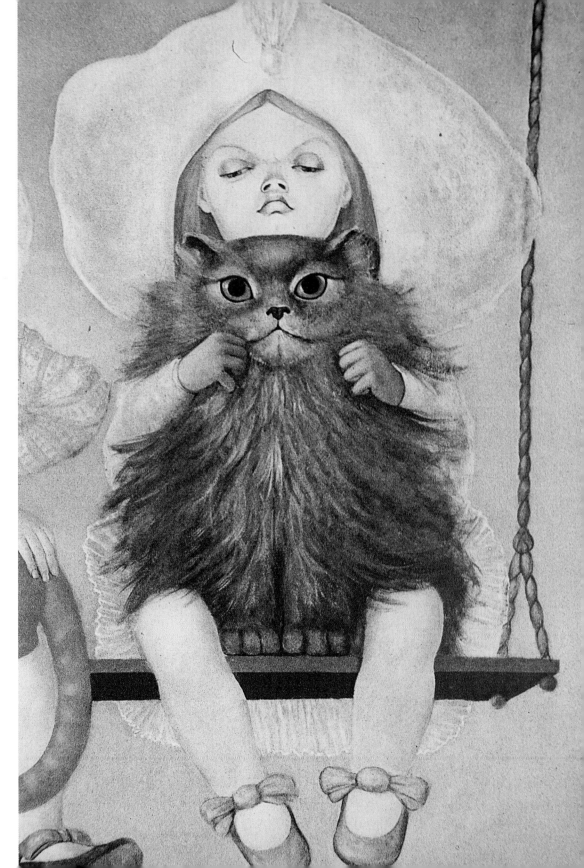

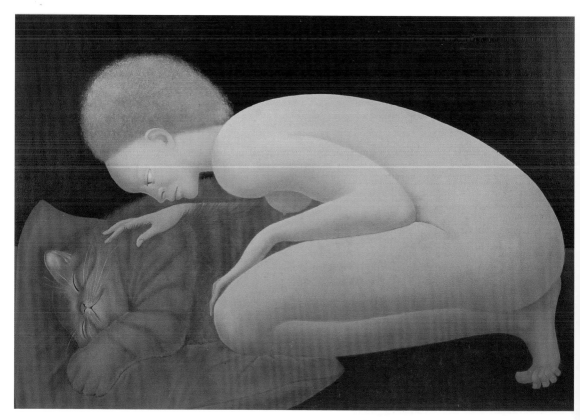

的過程感受自己。」受到當代藝術潮流影響，費妮此時十分關注神話的力量，並透過個人經驗的轉化後呈現於畫作中。以斯芬克斯形象呈現女人是美麗的祭司、魔法師，在20世紀運用已失落的力量，來支配原始自然界與人類的文明世界。

　　1951年費妮旅至埃及參訪斯芬克斯像，從留影中可以見到，費妮的位置在斯芬克斯像與金字塔間，顯示出和斯芬克斯間的關係。照片中的費妮只露出上半身，如同繪畫作品中常出現的形式：上半身是藝術家、也就是人類的模樣，下半身則刻意擋住。她雙眼閉起、頭部向

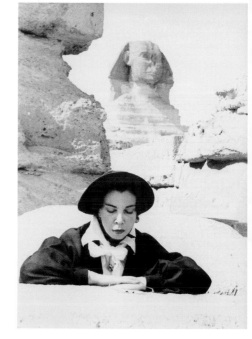

1951年費妮旅至埃及參訪斯芬克斯像

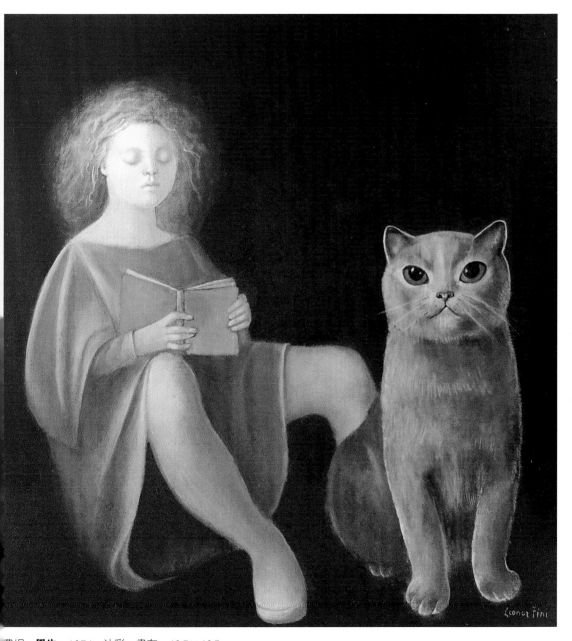

費妮　**學生**　1974　油彩、畫布　46.5×46.5cm
費妮　**靈魂／賽姬**　1975　油彩、畫布　66×92cm（左頁上圖）

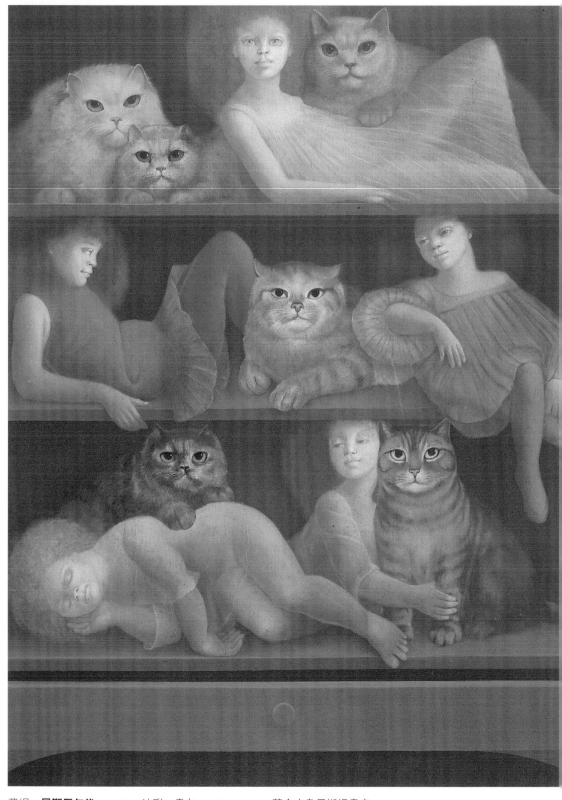

費妮　**星期天午後**　1980　油彩、畫布　126×94cm　舊金山韋恩斯坦畫廊

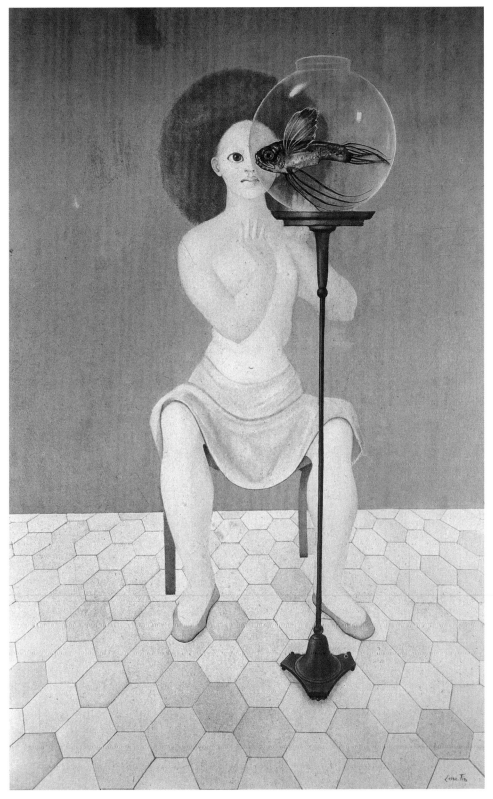

費妮　**魚之眼**　1978　油彩、畫布　116×73cm

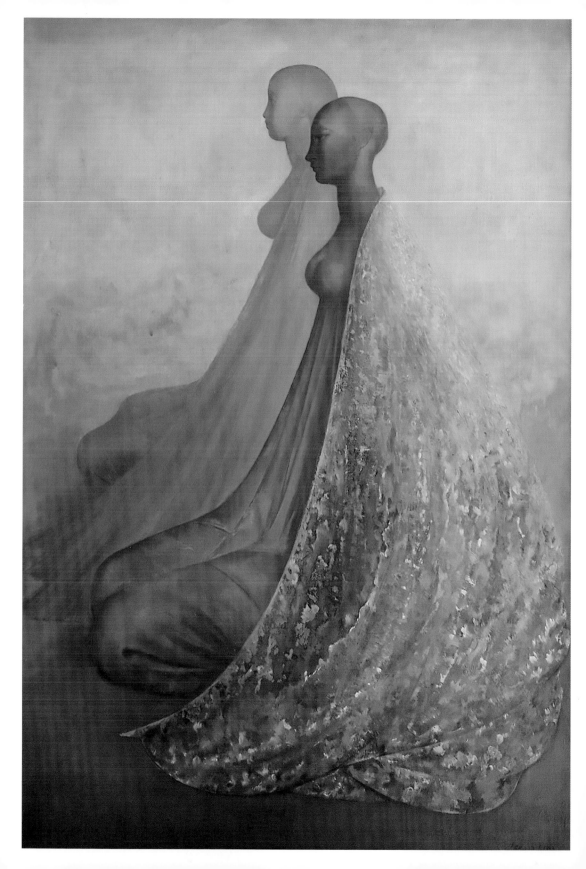

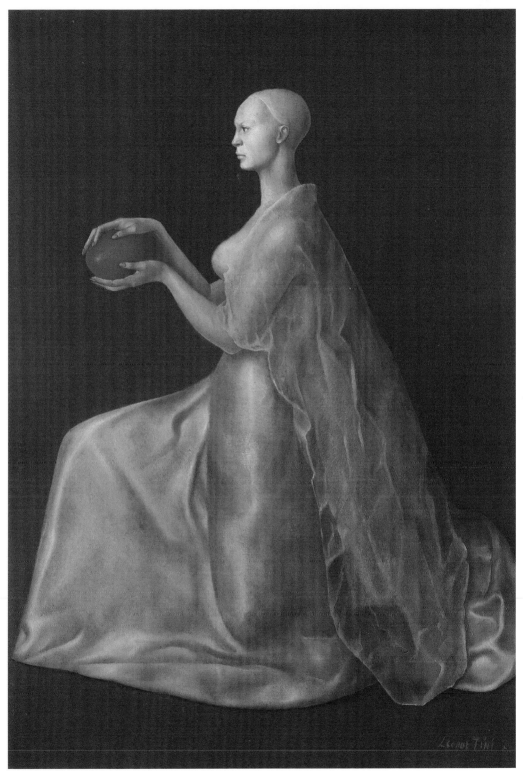

費妮　**紅蛋守護者**　1955　油彩、畫布　81×65cm
費妮　**雙重**　1955　油彩、畫布　72×50cm　舊金山韋恩斯坦畫廊（左頁圖）

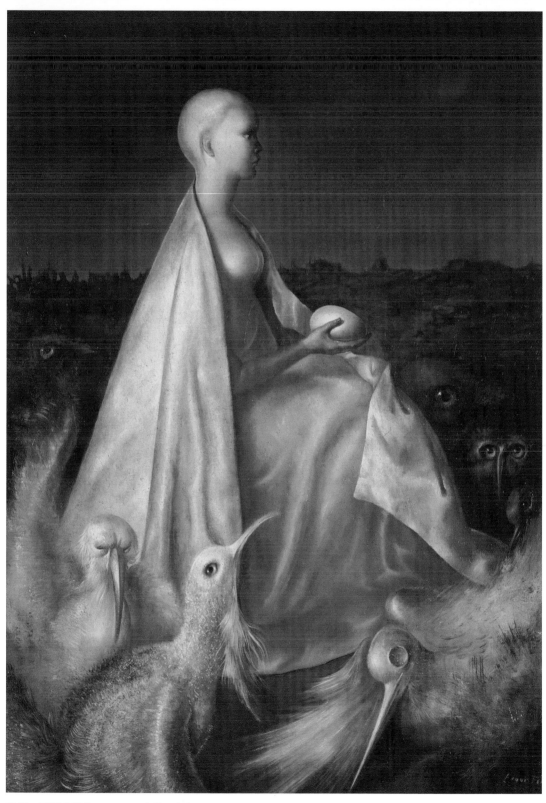

費妮　**鳳凰守護者**　1954　油彩、畫布　73×54cm
費妮　**EA**　1978　油彩、畫布　116×81cm（右頁圖）

下沉思的動作，彷彿想像著自己正扮演斯芬克斯，或是正透過鏡子觀照自身形象。不僅在畫作中以斯芬克斯面貌示人，照片亦是費妮扮演的紀錄。

繪畫中的自我觀看與投射

1950年代初及1960年代，費妮的創作生涯經歷了兩次重大的風格轉折。擺脫了早期用色的晦暗厚重，色彩轉向輕柔鮮明，人物多為蒼白優雅的美麗女子。表現形式的轉變帶來人物裝扮上的差異，如〈虛空的盛宴〉中，女子們穿著華美洋裝，異於早期作品常見的破損服裝。畫面最下方的女子可辨認出為費妮本人，濃密頭髮更是頻繁出現的個人特徵。其雙臂自然的垂放於身體兩側、露出胸部，姿態是自早期自畫像或斯芬克斯的模樣沿襲下來。畫面邊緣切去了她的下半身，留給觀者想像－我們永遠無從得知其下半身究竟是人類、還是斯芬克斯的軀體。她背對著後方的女子們，神情看來若有所思。身後四名人物彼此正在交談著，看似有互動卻又疏離，為費妮內心數種面貌之具象。女子們眼神皆朝向左上方望去，我們卻無從得知那裏有何物，以此構圖暗示著畫面僅是冰山一角。

拉起時間軸觀察作品，藝術家呈現自身圖像的方式有所轉變：從早期的多數、後變為單獨一名，到了此時又以多位呈現，紀錄了費妮透過各式扮裝手法塑造自我的轉變。費妮的作品隨著各個階段的經歷，發展出不同角度來探索的自我。起初，費妮摸索於各種形貌、藉不同的扮裝反映自己所具有的殊異特質，自我探索對她而言彷彿一場遊戲，得以在角色之間自由流動變換。而後確立了斯芬克斯圖像——費妮認為這個圖像足以定義自己，並欲藉此建立起他人眼中的形象。斯芬克斯圖像於1940年代反覆出現，數年後卻逐漸隱去，費妮對於如此斷定自我的方式萌生其他的想法。進一步的發覺，當創作者在面對自己，以求創造出一個忠實的自我肖像時，無可避免審視其內在與外在是不是同一個「我」的事實。換句話說，試著詮釋或定義外顯的「我」時，「外顯我」是從「真實我」抽離出來的，如此才可以觀看、

費妮　**過客**
1979　油彩、畫布
130×89cm
（右頁圖）

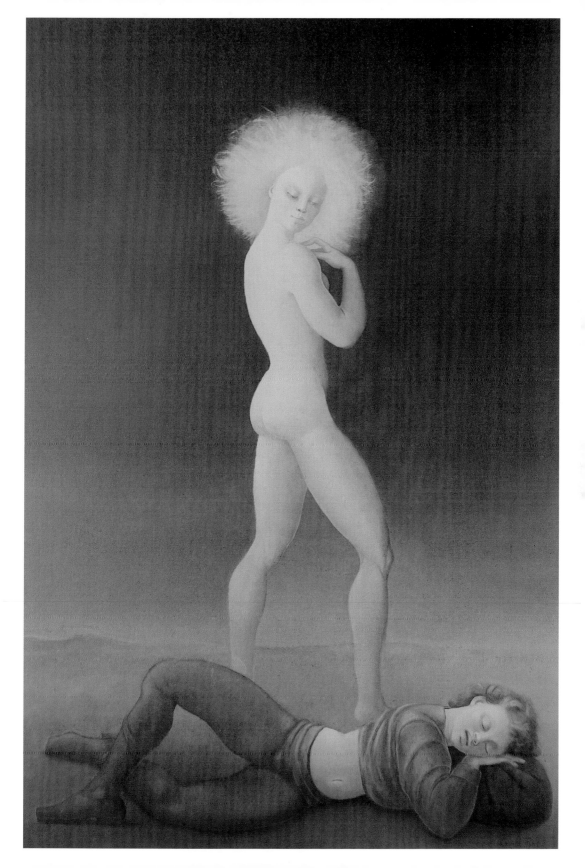

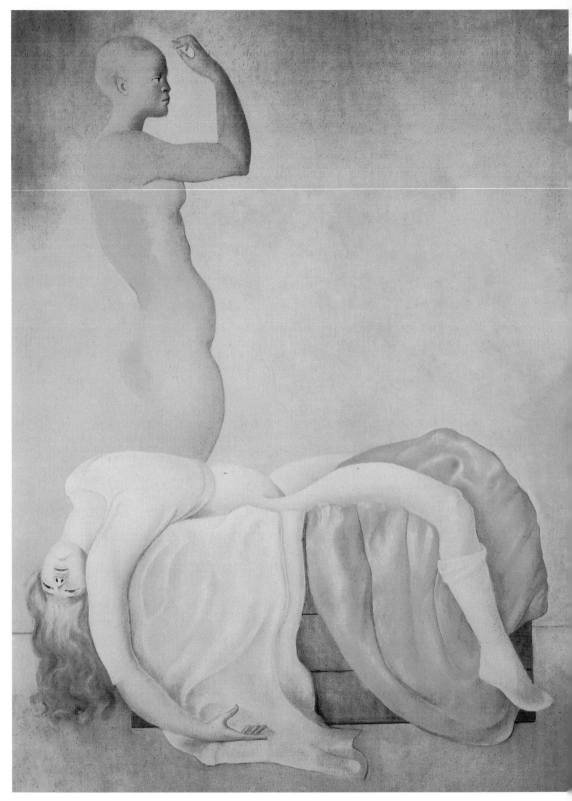

費妮　**午後**　1974　油彩、畫布　100×73cm

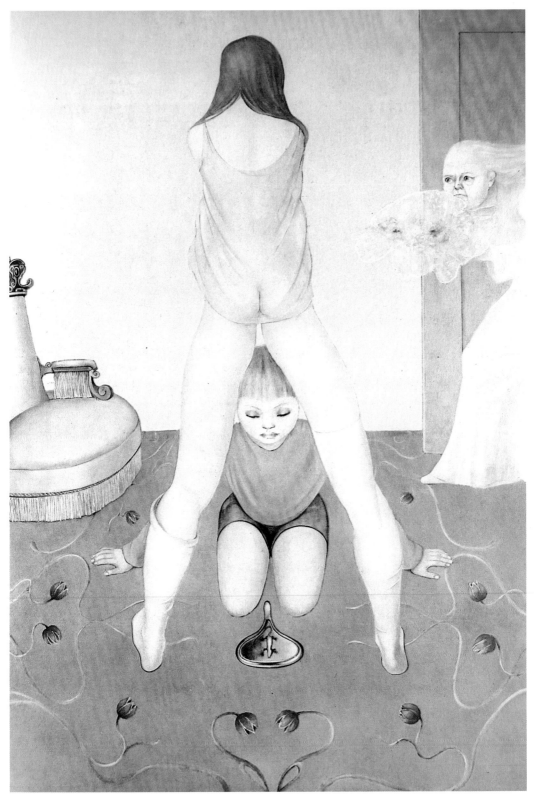

費妮　**教養**　1971　油彩、畫布　130×81cm

想像，在此前提下，有一部分的「我」是被隱蔽起來，等待我們去探求。斯芬克斯的圖像於是不足以容納費妮了，這是一個經過塑造的「外顯我」，還有一部分的內在尚未呈現，而藝術家察覺到了。我們欲探索自己、建立自己的同時，是以一他者（觀者）的身分在看著自我，在這段這距離橫隔下免不了對「我」有著想像的成分。藉由觀照、剖析的建構過程，離不開「想像的他者」，自我只是我們主觀所投射出來的一個影像。費妮欲建立出的「形象」與真實自我存在著距離－想像與真實之間的距離，也就是畫面最前方的費妮與後方多重自我的距離。畫中人物皆處於同一空間，卻好似有無形隔閡；她們同屬構成藝術家的一部分，卻存有分裂與疏離。從畫面左上方的衣角，可得知還有未露面的人物——一部分的「我」，雖無法看清全貌但確實存在著，也就是費妮刻意留下衣角予人的暗示。

自我投射與觀看的舉動在〈快點、快點、快點，我的娃娃在等了〉可獲得印證。室內五名女子身穿帶有異國情調的服飾，這類裝束的靈感來自費妮同時期的創作畫集〈一千零一夜〉。坐在地板上、面向觀者的兩名女子，形象無疑是從〈一千零一夜〉中〈辛葛莉芬妮的囚禁〉直接挪用過來：女子的坐姿、隱蔽身後的雙臂、呆滯的表情、推高的胸部，仍是早期延續下來的人物圖像：1930-40年間的斯芬克斯自畫像〈迷你斯芬克斯保護者〉、〈虛空的盛宴〉最前方的費妮，皆可見到同樣姿態：垂下的雙手、袒露的胸部。只是早期斯芬克芬像的下半身以獅獸軀體呈現，晚期人物則以洋裝遮去下身，刻意留給觀者想像，但上半身仍然重複著相同的姿態。最顯著的區別是人物不像早期為活生生的實像－具可辨識的頭髮、面容，肢體與神情仍有血有肉；中晚期的人物在反覆運用下，演變為一種概念化的個人符號，形式的重複強化了純造型的效果。這點也反映在視覺形式上——蒼白無血色的肌膚、不符人體比例的柔軟軀體、位置怪異的胸部，似乎暗示著人物在此成了象徵。如尚·克勞德狄德（Jean-Claude Dedieu）所言，作品呈現的是費妮個人的遊戲與扮演，在想像力的鋪排下一切事物皆被井然有序的安置，人物任一姿態皆是符號

費妮　**貓的加冕**
1974　油彩、畫布
116×81cm
（右頁圖）

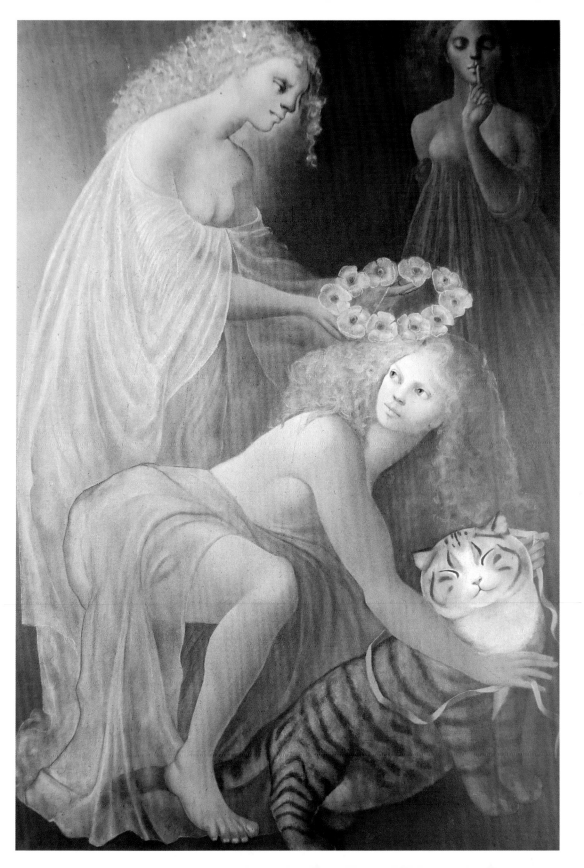

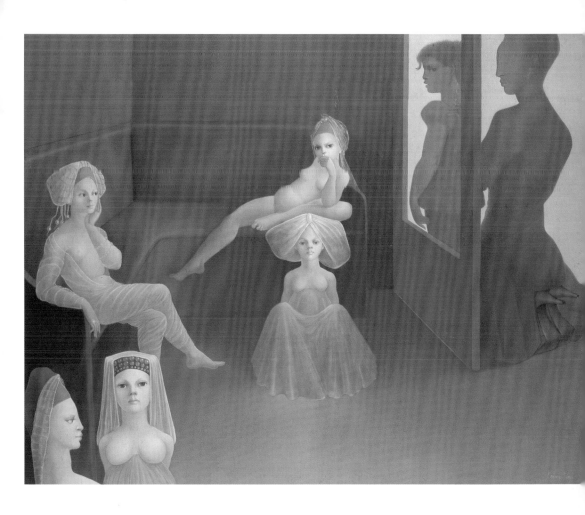

費妮
**快點、快點、快點，
我的娃娃在等了**
1975　油彩、畫布
115×147cm
紐約CFM畫廊

的展演，指向隱蔽於表象下的意涵。藝術創作超越了自然，成為費妮內心形象的體現－也就是說藝術的真實是相對於內在精神的，而非自然。當費妮全然忘卻物質面而投入意象表現時，便進入了超現實的境界。

　　右方女孩透過窗戶朝內望去，房內明亮的光線，引導著觀者將焦點放在這個空間，並透過隔間凸顯出此區域。畫面右側的兩人則被陰影覆罩，在左方強烈光線的彰顯下成鮮明對比。費妮指出那名小女孩就是自己，作品名稱是在畫作將完成時浮現腦中，靈感來自兒時想逃離家庭教師時會說到：「快點、快點、快點，我的娃娃在等了。」童年時期，她經常替洋娃娃扮裝，在這件作

費妮〈**快點、快點、
快點，我的娃娃在等了**〉
局部（右頁圖）

134

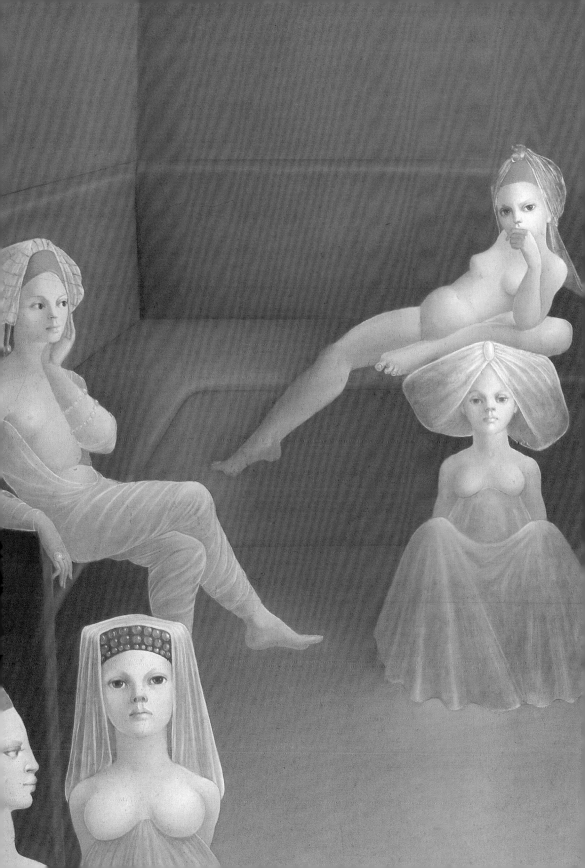

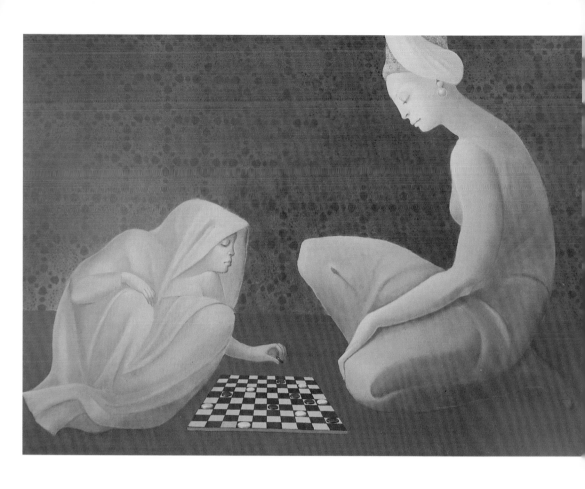

品中，洋娃娃成了女人，或者說，成了她自己。數名女子們有的
看起來冷漠、有的強勢聰明、有的呆滯無知，有的則看起來放
蕩，毫無疑問這是幅自畫像。沙發坐如同台階區隔出高低，坐在
地板上的女孩表情呆滯、雙手隱藏於身後、彷若受到束縛；椅子
上的女子眼神流露自信，她們延展的身體、擺出相異的姿勢，與
地板上的女孩們迥異，似乎藉椅子與地板的高低關係顯示出女子
們的差別。畫中的費妮透過框架望向各種自我，這些模樣皆出於
己。費妮刻意安排了意象鮮明的框架將空間劃分開來，也代表自
我認同必須先經過一個與自我進行區隔或分裂的過程，以及與自
我再現之間的斷裂。

費妮運用扮裝手法，在形象塑造與角色扮演之間，與自我展

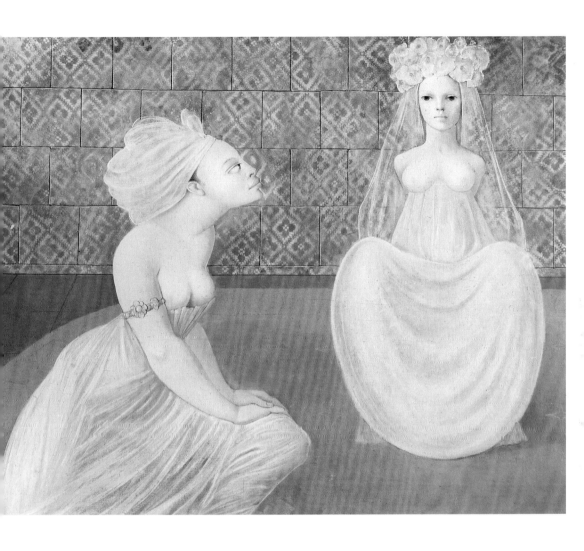

費妮
辛葛莉芬妮的囚禁
1975 油彩、畫布
60×73cm
舊金山韋恩斯坦畫廊

開一場對話。這些扮裝揭示了在自我投射的前提下，涵蓋了與想像中「另一個我」的相異本質與距離，分裂於是形成。圖像運用的自由越多，反而越難找出一個足以容納自我的角色，也因此開啟了自我的多樣性，其中蘊含了認同上的諸多歧異，亦容納著摸索的過程，或許也隱含著遊戲的成分在裡頭－費妮將扮裝視為一種樂趣，如她曾說：

　　我從自己的面龐中發現樂趣，它是我的一部分，我存在的一種證明。⋯在鏡頭前我擺出各種姿勢，展現自己。我有強烈

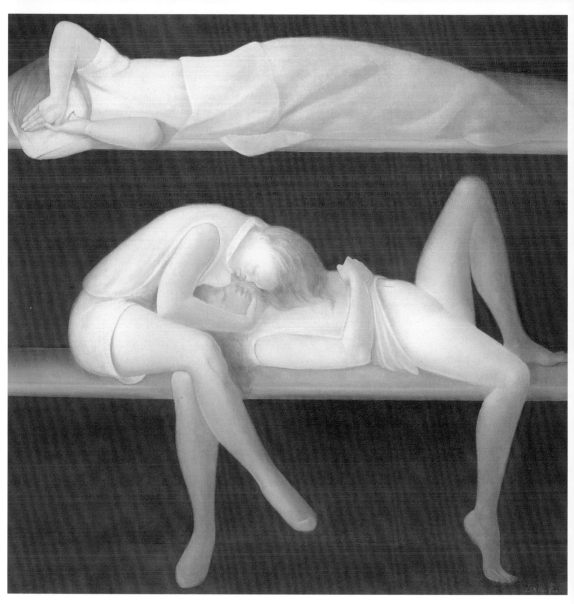

費妮　**沈睡前**　1980　油彩、畫布　100×100cm
費妮　**韋萊特里的孤兒**　1974　油彩、畫布　116×81cm　私人收藏（右頁圖）

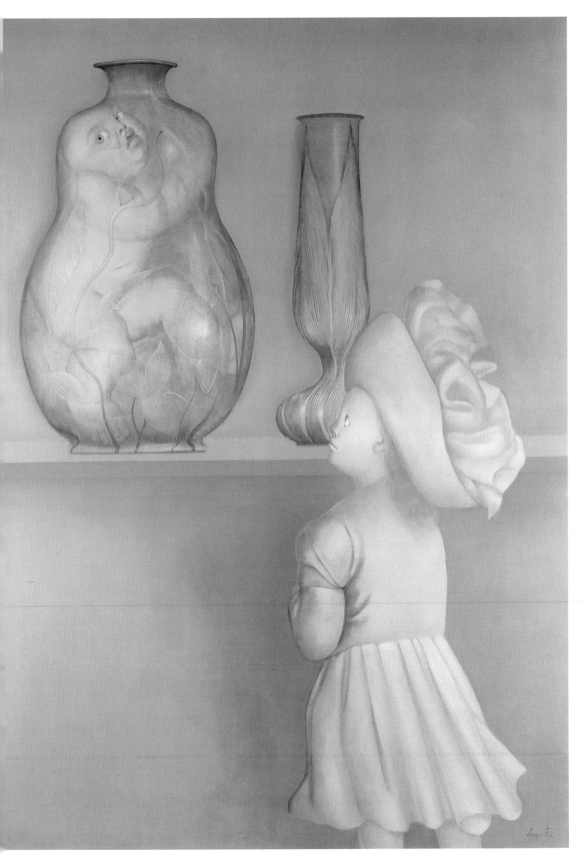

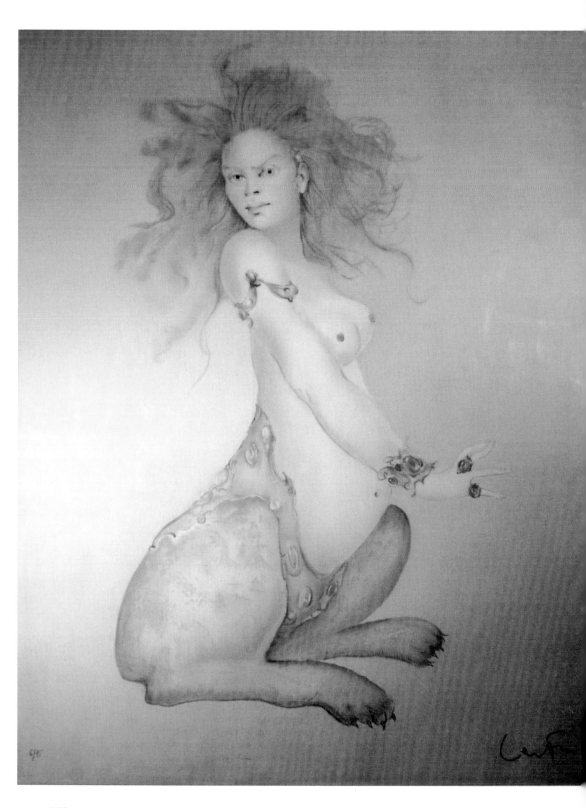

6/75

140

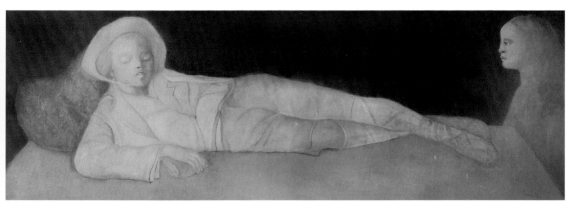

費妮　**被遺忘的時間**
1984　油彩、畫布
50×150cm

的好奇，想藉此探究自己的各種面貌與多樣性，並在這之中獲得樂趣－透過這些圖像的證明，我充分體認到何謂美麗。

展陳自我的慾望

　　畫作的前提是存在觀者觀看，費妮作品的觀者有哪些人？又如何看呢？畫中人物在面對凝視時是否有所因應呢？西洋藝術中，女性人物的表現常建立於對自己的關注，同時並存觀者（觀看自己）與被看者（看著自己被觀看）於一身，觀者眼中的她，取代人物對自身的感受。其心中的外來審視者注視著自身，這種內在審視影響了角色位置。在許多作品中，費妮都暗示了畫中主角知道有觀眾正在看著自己，此前提下，人物是否以原本的模樣呈現呢？抑或以觀者期望的姿態呈現，演繹著觀者眼中的形象？

　　〈試衣〉系列的女主角閉眼拒絕觀者目光，顛覆西洋藝術史上長久以來的呈現方式：女性被審視時，安排其目光與觀者交會，以暗示主角深知有個觀眾在注視自己——她正看著自己被觀看。〈試衣II〉中央的女子直接迴避觀者目光，反倒是女子後方的窺視者看向畫作外的觀者、迎上觀者目光，與觀者達成某種心照不宣的共謀默契，凸顯了觀者窺視的慾念。閉上眼睛的動作表達了女子的審視者即是自身，她沉浸於自我陶醉，注視著自己的一舉一動，華麗姿態只為自身展演。費妮筆下女子將自身轉變成

費妮　**斯芬克斯10**
（獅身人面傻）
1980
彩色石版畫、紙
83.5×51cm
私人收藏（左頁圖）

141

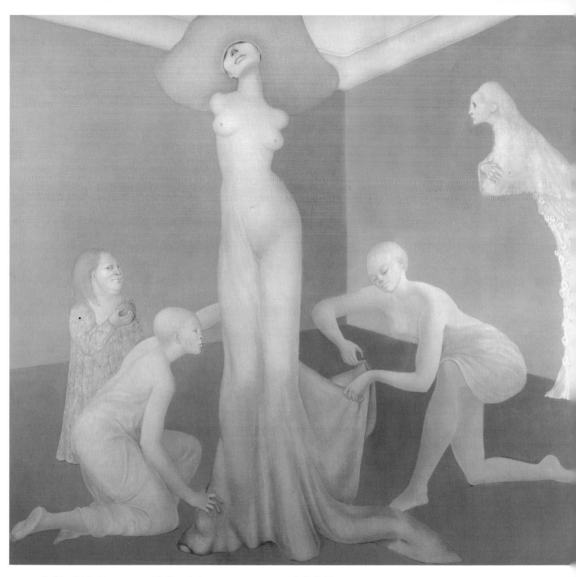

費妮　**試衣** II　1972　油彩、畫布　150×150cm　私人收藏
費妮　**試衣** I　1966　油彩、畫布　116×81cm　私人收藏（右頁圖）

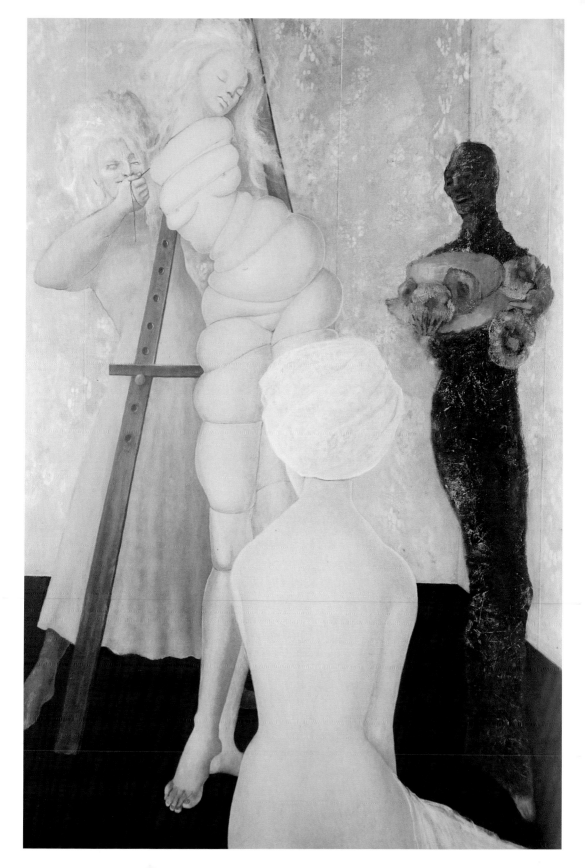

觀者，以自我角度看著自己，成了自己眼中的景觀／演出——一如〈聖潔的女神〉、〈誤解〉的人物闔上雙眼，展示著優美浮誇的姿態，輪番更迭的戲碼不為他人，只為縱身躍入己身的狂想劇場：「因我們進入了另一種形象，成為己身的表演。」費妮刻意地營造人物只為自身展演的形象，是否代表著對觀者的不屑一顧？其實不然，她的處心積慮，恰恰印證了目的在於塑造他人眼中的形象。費妮形塑筆下女子自我沈浸的展演，同時建構了映於觀者眼中的姿態。

觀者的位置也被費妮納入了考量：從〈從今以後 I、II〉、〈露台上的人們〉，費妮劃出展示人物的場域——如露台與水池，並沒有完整的呈現於畫作，其前端看起來遭畫作邊緣阻斷。然實際上，費妮的意圖不在於將場域切割為不完整的樣貌，而是藉此暗示場域的延伸——延伸至畫作之外，也就是觀者的所在區域。畫作內的界定場域超出了畫作範圍、「越出」框架之外。意即畫作內與外皆置於費妮鋪排的舞台場域，當觀者面對畫作的那一刻起便參與了眼前這場演出，臣服於儀式的召喚。

費妮以形式逾越內外界線，調動觀者與畫作的距離，使觀者不僅僅是觀者，同時成為參與者。比起考慮「如何將畫作呈現予觀者」，費妮還進一步思索了「如何使觀者置身於作品中」，將觀者與作品間的界線覆滅。而她欲將作品與觀者隔閡消除的動機，並非全然源自當代戲劇思潮的影響，更可回溯兒時將扮裝遊戲搬至現實的街巷，生活與戲劇的世界已開始相互交疊、滲透。

獨領風騷的社交圈女王——
二十世紀被拍攝最多的名人之一

畫作中的戲劇性表現手法強烈迴響著費妮的個人生活，從兒時埋下的扮裝喜好、拓展至成年後的社交生活與劇場工作皆然。兒時的扮裝與遊戲經驗啟發了費妮對於這項活動的熱愛，但這份興趣之所以能在日後延續，得從當時巴黎的文化背景與社會風氣來做更完整的檢視。費妮初至巴黎正值三〇年代，彼時巴黎延續著二〇年代縱情聲色的風氣。娛樂活動和狂歡舞會即使在這個時

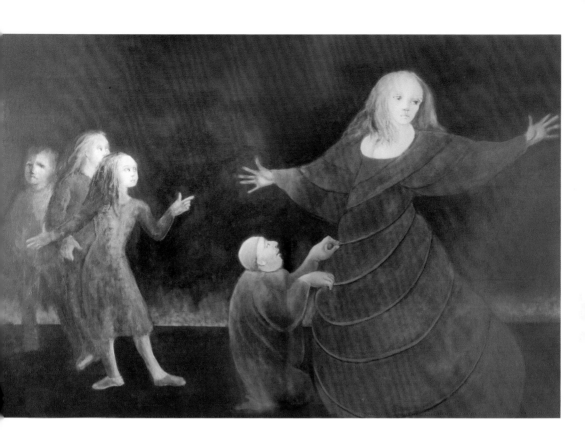

費妮　**試衣 III**
1989　油彩、畫布
83×116cm
私人收藏

期已非新鮮事物，卻是建構文化面貌的主要材料。當時的歐洲正從第一次世界大戰的創傷中緩慢復原，難以數計的人們死去，然活下來的人更多，卻永遠也無法擺脫戰爭在他們身上劃下的精神創傷。於是人們渴盼著以肆意輕率、狂歡來沖淡陰霾與痛楚，整個文化圈都反映出這種即時享樂的氛圍。浮誇奢華的扮裝舞會是他們社交生活中的重要環節，社交名流與藝文人士舉辦一場又一場的派對，熱衷於高級訂製服和前衛藝術，現代藝術、爵士樂、時裝革命一一進入巴黎。其中，博蒙伯爵（Étienne de Beaumont, 1883-1956）則在二〇年代為法國上流階層的舞會立下了華麗奢侈的標準，使舞會幾乎成為一種藝術形式。他熱愛社交生活與化裝舞會，對於當時享樂風尚的推動扮演著關鍵作用，費妮亦出席他所舉辦的扮裝舞會，例如1949年的國王與后舞會（Bal des Rois et des Reines）。

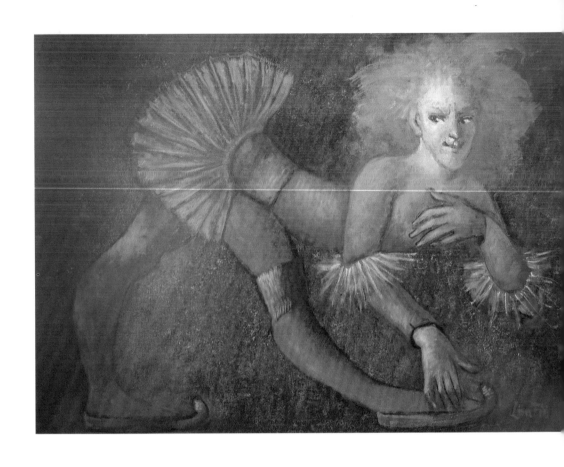

費妮　某人
1988　油彩、畫布
46×61cm

　　另一方面，戰後的巴黎是女性十分活躍的時期，女性不再只屬於家庭，摩登女子（Flappers）們大膽地走入社交圈參與著現代生活。三〇年代，隨著法西斯主義在歐洲各地逐漸茁壯，戰爭的徵兆已然出現，但巴黎人仍決意趁著還能享樂之際盡情放縱，也許這種現象正表明了，唯有在戰亂中存活下來的人們對於美好事物的強烈渴望。於是人們逃逸到舞會與派對的歡樂中、暫時將時間忘卻，也為這項活動染上虛幻色彩。不僅如此，當時的上流階層與藝文人士還喜愛四處旅行，流連於豪華郵輪上的晚宴、鄉間別墅的派對、富麗宮殿的舞會之間，他們彷若身處一場流動的盛宴，將所到之處串連成一幕幕轉瞬即逝的瑰麗演出。直到20世紀中後期，這種生活風尚依舊存在於上流階層。

　　扮裝嗜好並沒有隨著年紀增長逐漸退去，前衛的巴黎藝術圈

費妮　梅莉塔
1988　油彩、畫布
46×61cm

反而提供費妮源源不絕的扮裝機會。巴黎社交圈總是充滿派對、舞會，費妮喜歡穿著誇張的衣服出席，享受著在公眾場合受到眾人的注目。費妮徹底地融入巴黎的五光十色中，在巴黎的藝術圈及社交圈漸漸嶄露聲名，她參加戲劇的首演、展覽的開幕、派對、舞會等等，往往穿著奢華的禮服出席；甚至是在創作時，或在自家皆然。好友朱利安‧里維（Julion Lovy, 1906-81）形容費妮對於穿著及生活皆有古怪的癖好：

里歐娜擁有一整櫃的扮裝戲服，各式各樣的化妝舞會道具。衣櫃倏地被打開：映入眼底的盡是絲綢與緞，面具與靴子、腰帶、鑲滿寶石的頭冠…這些物品散落在房間，堆疊至我們膝蓋高度。我們在服飾堆中嘗試了各種不同的打扮…

147

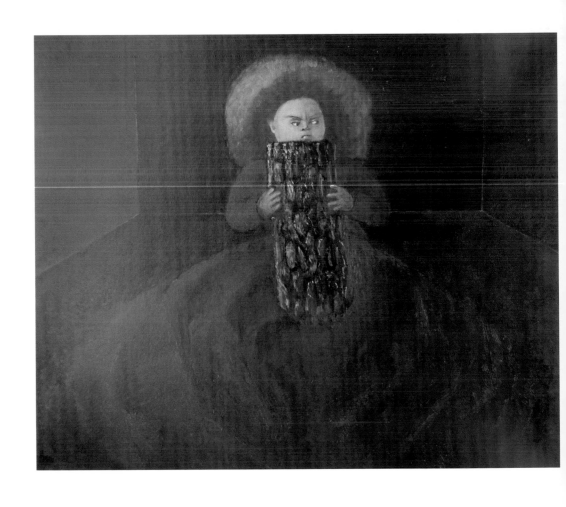

卡布羅爾男爵（Baron de Cabrol）的《社交名流：卡布羅爾男爵剪貼簿》（Beautiful People of the Café Society: Scrapbooks by the Baron de Cabrol）一書記錄了20世紀上流社會那段逝水年華的美麗與虛幻，人們以浮誇優雅的姿態耽溺於戲劇般的世界，超現實主義就是在這樣的環境中孕育，這正是費妮所處的巴黎的面貌。超現實主義或多或少承襲了達達的戲謔精神，只是達達的反叛性轉化為超現實主義者的表演手段，他們在公開場合中往往有出人意料的舉動。當時的時尚攝影以社交圈話題為賣點，媒體尤其喜愛某些超現實主義者在公開場合帶來的意外驚喜，超現實主義者也享受著被媒體追逐的滋味。這種風氣可從與費妮來往的藝文圈好友身上獲得印證，例如，達利在1936年倫敦的《國際超現實主義

費妮　**良善的一週**
1991　油彩、畫布
60×73cm

費妮　**家庭教師**
1992　油彩、畫布
61×46cm
（右頁圖）

148

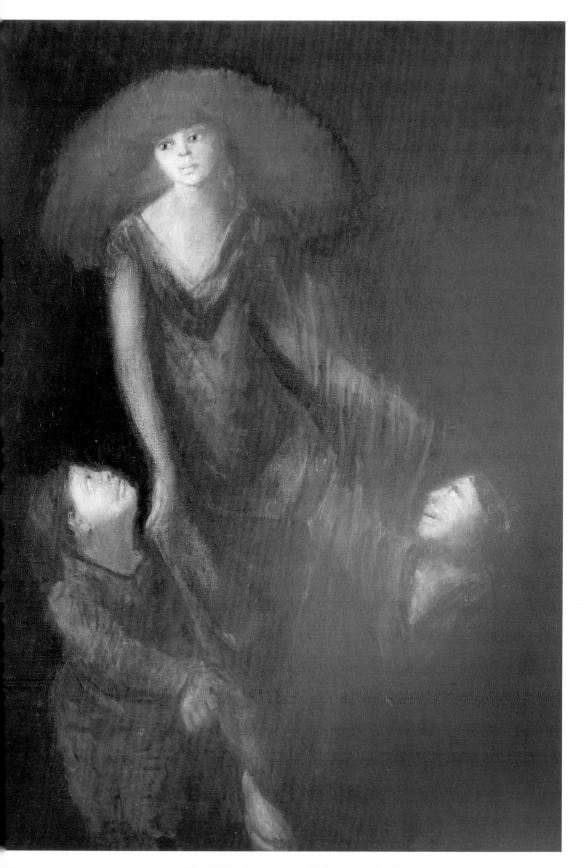

由左至右：達利、尤伯連納、費妮（左圖）

1951年，費妮赴威尼斯展出，恰好遇上於拉比亞宮（Palazzo Labia）舉辦的化妝舞會（Bal des Masques et Dominos au XVIIIe Siècle）。這次的主題規定須穿著十八世紀的服裝，費妮打扮成黑翼天使，頭上還戴著如黑色羽毛製成的假髮，身穿一襲性感長洋裝。赴宴的賓客多為歐洲各地的貴族以及藝術圈人士，費妮在這邊和過去因戰爭而失聯的老友再次恢復聯絡，如達利、佩姬古根漢、迪奧等。（右圖）

展覽》（London International Surrealist Exhibition），身穿噱頭十足的潛水裝進行演講；又如費妮和卡靈頓結伴出席展覽開幕時，僅穿著一件厚重的毛皮大衣，衣服底下則全裸。當有人建議她們脫掉外衣，她倆便將大衣解開、展現裸露的身軀。巴黎藝術圈在追求前衛的風潮下，藝術家們不時有驚人舉動，以顯示他們正在衝撞既有的框架與教條，亦藉此吸引大眾目光。社交圈一場場五光十色的派對亦是另類的表演場所；再放遠觀看社會層面，歷經兩次世界大戰後，虛無主義彌漫著歐陸，荒誕與衝突在生活中並存，或許人生如戲正是對於當時境況最貼切的註解與詮釋。

　　攝影師朵拉瑪爾（Dora Maar）在1930年代為費妮拍下了一系列照片，例如費妮躺在木質地板上，被散落一地的凌亂衣物環繞著；又如身著性感的黑色睡衣與絲襪、毫不害羞地直視鏡頭。這些前衛攝影師所留下的多樣照片，見證費妮的美麗容貌與鮮明的個人特質。往後的人生，她仍持續用照片作為生活的紀錄，事實

費妮　**這個家庭的朋友**
1992　油彩、畫布
75×59cm
（右頁圖）

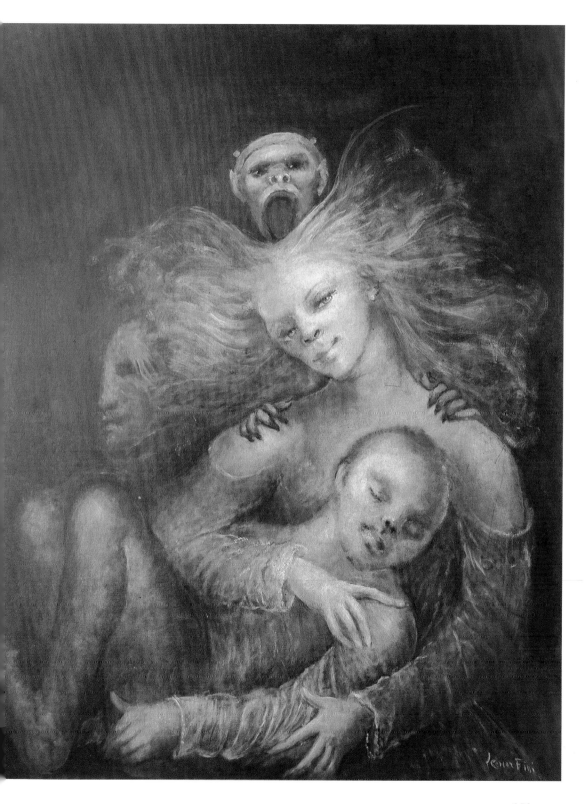

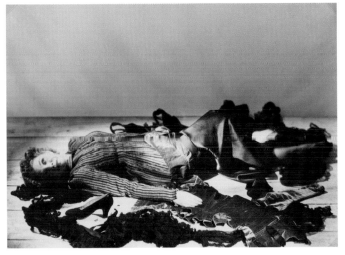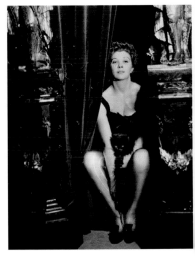

攝影師朵拉瑪爾為費妮
拍攝的照片（上二圖）

上，費妮是二十世紀最常被拍攝的名人之一。

　　二戰後的巴黎，社交活動的復甦讓費妮可以繼續投入一場又一場的表演：「我去參加化裝舞會的唯一原因就是為了盛裝打扮的機會，而在戰後，這似乎達到了高峰。」和費妮交情匪淺的義大利女裝設計師——艾爾莎・夏帕瑞麗（Elsa Schiaparelli, 1890-1973）則將自身設計的時髦服飾借給她，讓她出席公開場合時出色非凡、並藉此達到宣傳效果。在1946-53年間，她共參加了16場扮裝舞會，費妮在鏡頭前裝腔作勢的變換各種姿態，每每可在雜誌或報章上看見她的身影，一如羅蘭・珀蒂（Roland Petit, 1924-2011）傳記中對費妮的回憶：

> 在戰後的巴黎，費妮是社交圈的女王之一。她在戲劇的首演造成轟動並引起一連串迴響。費妮穿著寬大而奢侈的披肩，頂著引人注目的髮型及妝容⋯她深深的讓我著迷。

　　費妮對奇裝異服的癖好，加上多年工作深植劇場：戲劇表演高於生活的浮誇情感、眩目的舞台佈景，關於戲劇一切所帶來的高漲情感、陶醉神迷的體驗，皆深深吸引著費妮，領她感覺自

費妮　**Tigrana**
1994　油彩、畫布
100×65cm
（右頁圖）

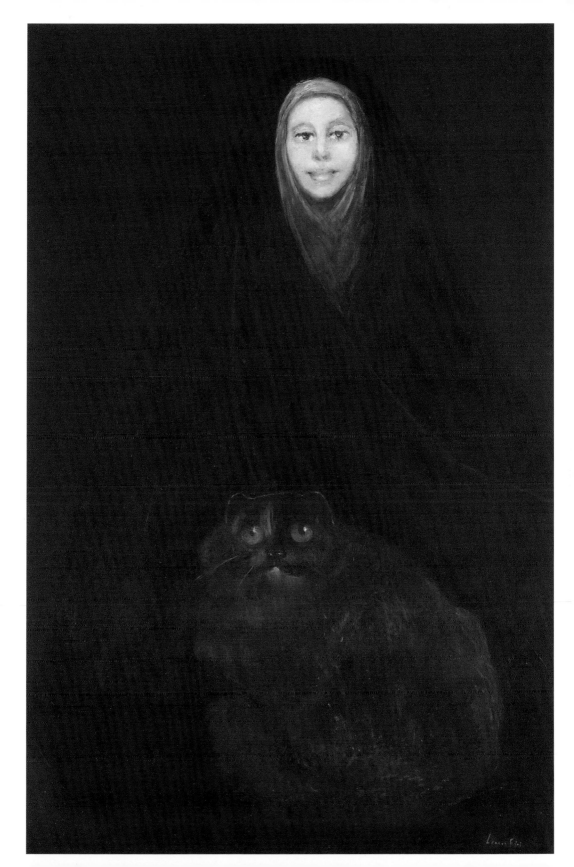

己是自我節慶裡的主角，遊走在真實生活與戲劇兩者難以分界的模糊地帶：「著裝，扮裝……是——或多重的——自我演出。」現實生活，費妮沈浸在個人展演中；延伸至作品，畫布亦成了表演的另類形式。人生如夢，世界是舞台，來來去去的人們是演員，這個譬喻歷經時代更迭仍不斷被採納，費妮以人生與作品為此做了貼切演繹。曾有人告訴費妮：「你將會成為一位女演員。」費妮則回應：「不，對我而言，只有生活中必然存在的戲劇性才令我感興趣。」費妮一生追隨的，不是已然安排就位的制式腳本，而是不期而遇、無可避免的意外所帶來的驚奇與火花。

　　費妮作品中無所不在的戲劇性，並非是對於現實世界的逃逸，而是出於源源不絕的熱愛。她欲強調的是，她眼中的世界與創作應是何種模樣——劇場，並將戲劇情境不斷地重現於畫布。另一方面，戲劇與現實對費妮而言非對立的兩個端點，它們本質是殊途同歸的，好友赫克特（Hector Bianciotti, 1930-2012）曾說，生活之於費妮：「是一小部分的監牢，大部分是劇場。」是故，其繪畫中的戲劇性特質以戲劇元素為基底，融入藝術家自身經歷與社交生活樣貌，形成虛實交錯的戲劇場景，更進一步傳遞出對於生活界線的逾越與對秩序的顛覆。她最終將熱愛的所有元素——幻想、扮裝、展演——整合於繪畫，以戲劇性的敘事語序編寫探索自我的心靈紀錄。誠如上述，費妮筆下世界的樣貌似乎皆從她的生涯脈絡延伸，掌握其看待生活的角度便可理解其繪畫呈現，其中充分地展現了作品與個人的深刻連結，亦映照了生命樣態的某種普遍性，即，扮演、展示與觀看的行為將人類串連為戲劇演出的一環，每個人皆可從身上發覺正在扮演某種角色，一個人就是一場演出。

　　〈夢境之外〉則是對於觀者位置、觀看角度、戲劇虛實提出的諸疑問。綠色帷幕橫亙整個畫面、將空間一分為二，來自另一側的光源清晰地劃下了兩名人物的剪影，投映在布幕上。觀者與背對畫面的人物位在相同一側，看著眼前景象。帷幕首先暗示了眼前景象似乎為演出的戲劇，而問題在於，我們所處的這一側究竟是後台或是前台的觀眾席呢？如何觀看才是「正確」的呢？綠

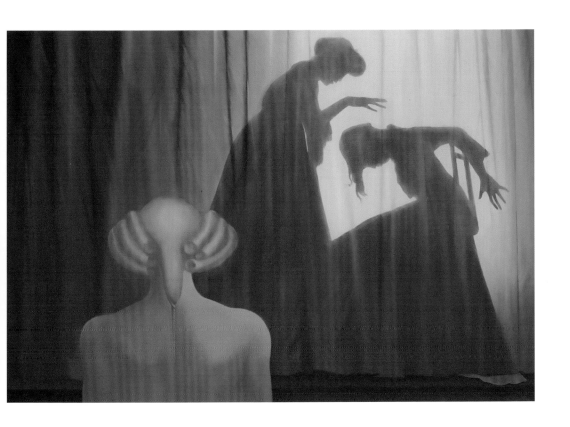

費妮 **夢境之外**
1978 油彩、畫布
89.2×130.2cm
私人收藏

色帷幕後方的景象是實際人物的演出或者投影呢？各種虛實交錯的問題不斷湧現，費妮並未給予明確答案，僅在帷幕下方留下一角衣飾，似乎告訴我們，無論幕前幕後、眼前景象是虛是實，已經沒有意義了，因為兩者是相通的。

從費妮對「觀看角度」的安排也可見到刻意瓦解隔閡的企圖，〈演出〉藉由作品顯現的兩個場域直接指出了展演與觀看的動作：第一個部分為牆上的畫作，畫作即為展示品的一種，畫中人物的互動使作品帶有敘事性；第二個部分則是立於畫作前、背對觀者的四名女子，她們正在觀看眼前的作品－這兩個部分是在作品中表現出來的。而最後則是費妮欲傳達、卻不直接表現在這兩個部分中，也就是觀者在觀看這件作品時，透過觀看的動作成了第三部分的存在。畫中的四名女子正討論著作品，渾然未覺自己亦屬展示的一環，暗示著畫作外的觀者處境。在費妮的安排

下，觀者也成了作品的一部分，四名女子背影的使用是為了讓觀者更容易將己身投射到人物上，因背影所具有的詮釋空間較廣，正面的人物形象則道盡一切，敘事性強而詮釋空間較狹隘。以往我們習慣從畫作圖象中找尋某種涵義，而現在卻在我們（觀者）與作品之間的距離（關係）發現意義。展演並不僅限於純由藝術家表現自己的情感或經驗，而是從中建立起與大眾互動的管道，連結了創作者、展出品、空間與觀者，使展演結果中包含了互動效果。隔閡的打破更意味著展演區域的消弭，界線不再存在，也就是說對費妮而言，全世界都是舞台：「我永遠愛著、並在其中生活著──屬於我的個人劇場。」

四、小結

作家蒙迪亞葛（André Pieyrede Mandiargues, 1909-91）將費妮的作品總結為：「她個人的化裝舞會。」尚‧克勞德狄德如此解釋費妮與畫作之間的關係：「費妮將畫布視為私人、深奧的戲劇舞台。」之所以如此評述，與費妮兼任畫家與劇場佈景設計、戲服設計師的多重身份，將戲劇元素轉化為創作泉源息息相關。不僅如此，藝術家本人形象不斷在作品中登場，畫作於是成為個人表演舞台，顯示出創作與其現實生活的高度關聯。

藝術史學者彼得韋伯則提出──費妮作品中的自傳性色彩是貫穿其作品的主旨，並具高度一致性地相呼應，這在二十世紀的藝術中是十分珍貴而出色的。種種對於展演的欲求形塑了費妮的生活型態，瓦解現實與戲劇的界線，並進而影響了畫作表現，從此一觀點或許可以更貼近藝術家的創作世界。對照現實，費妮的生活就像一齣齣上演的劇目，她身著各式華服，貪婪地掠奪眾人目光，社交場合成了表演場所，她把自己置入戲劇情境中，將自我、將生命經驗戲劇化了。或許這也就是為何在

費妮肖像

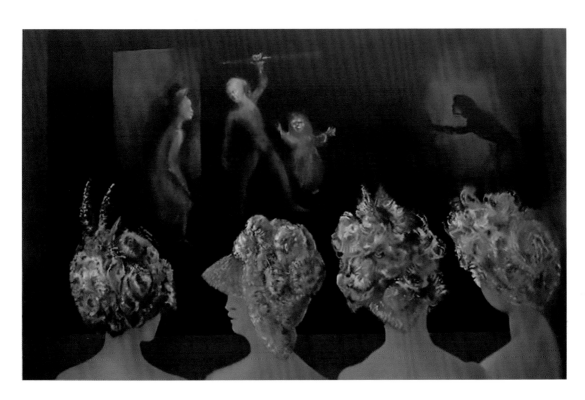

費妮 **演出**
1986 油彩、畫布
73×116cm
私人收藏

費妮作品中，自我始終扮演了重要的角色，因它跨越了不同屬性與層次，聯繫了畫作與現實，以自身揭示了戲劇所具的顛覆性，費妮對此做了總結：「所有我的畫作皆如咒語般的自傳，證實了關於存在所表述的非凡觀點：真正的問題在於如何將此戲劇概念轉譯至畫布上。」

除了劇場工作與社交生活的實質影響外，使用此種表現手法或許與戲劇所反映的本質不可分割。作品中人物以誇張動作呈現自身，讓觀者們嘗試發掘人物正在作戲，進而推衍（映照）著自身境況，亦即「扮演」廣泛存在於你我之中，就如同當時盛行於社交名流間的扮裝舞會與盛宴。與其說，費妮作品的戲劇性看起來是一種形式手段，實為目的，因它貼切地反映了人生的虛幻本質。

即使費妮中晚期後的作品，普遍被視為已不屬於前衛藝術的爭論中心，但其作其實體現了現代藝術的共通潮流。雖然現代藝

術百家爭鳴的情勢，難以找出共通性將其定義或概括，但在與過往藝術決裂後，許多藝術家轉而回溯更遠古的文化尋求靈感，舉凡建築、繪畫、戲劇等領域皆然。然而，費妮並沒有屏棄古典藝術，她欣然接受過往的藝術傳統，而非如大多數的現代藝術家，視之為一種消極的刺激。原因一方面在於費妮對文藝復興、矯飾主義等古典大師的崇拜；另一方面，費妮對於傳統藝術的欣然接受，也顯示了她並不盲從現代主義潮流，而是依循自己的喜好做出抉擇。但費妮在接受古典作

費妮和她的素描作品

品的同時，也回溯遠古文化。費妮與超現實主義女藝術家們從遠古儀式擷取創作元素，轉化為個人心靈旅程的紀錄。

費妮以畫作構築了自個人延伸的幻想劇場，它卻需要觀者的參與，當它呼喚著我們一同加入，身為觀者的我們該做的，就如羅蘭巴特所言：

把畫作（就讓我們保留這個方便但古老的字眼）當成一種戲劇…帷幕敞開，我們觀賞，我們期待，我們感受，我們理解：最後一幕結束，圖像消逝，我們知道：我們跟過去的自己已不再一樣，如同古代戲劇，我們參與其中。

這段話提供了一條理解費妮繪畫的方式，不僅是繪畫與戲劇之間的關係，更是關於面對作品的方式。最重要的，還是得回到畫作與觀者之間的關係如何建立──也就是關於觀看與詮釋。面對費妮的畫作時，不如就將其視為一場表演或戲劇，卸下成見與束縛，一同加入這個舞台──在觀者、藝術家與作品的彼此交流中，共同建構出戲劇世界。

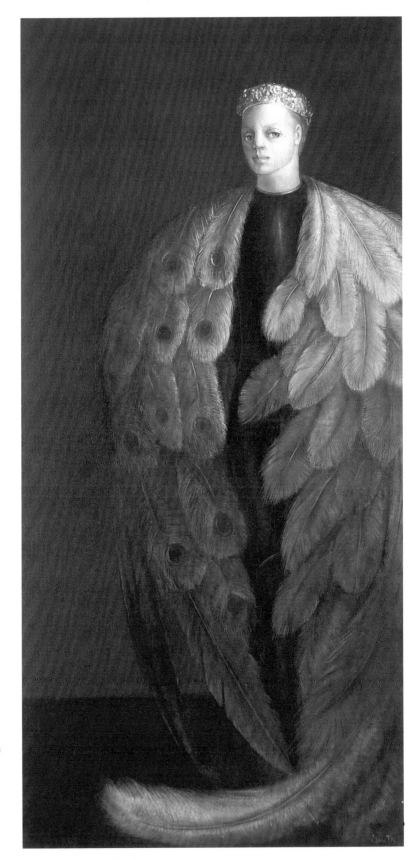

費妮
猶太之王Rogomelec
（費妮虛構的人物）
1978　油彩、畫布
125×60cm

蕾歐娜・費妮年譜

1907-8　出生於布宜諾斯艾利斯。母親瑪維娜（Malvina Braun Dubich）是擁有日耳曼與斯拉夫血統的義大利人，父親荷米尼歐（Herminio Fini）是阿根廷人。費妮在出生18個月後即被母親帶回義大利的的里雅斯德港居住。

1914　7歲時，和好友去的里雅斯德港的自然史博物館（Museum of Natural History）參觀，在那兒見識到各式各樣的奇特展覽，包括玻璃罐內裝有兩個頭的嬰孩，這使費妮受到驚嚇、印象深刻。此外，首次搭乘火車的經驗讓她在速寫簿繪下這趟旅程。

1919　12歲，隨家人搬至位於的里雅斯德港市中心的房舍。

1920　13歲，母親給她畫布與畫架、畫具，因此開始了首次的油畫創作。

1921　14歲，結識形而上派藝術家納森（Arturo Nathan），讓費妮認識了許多近現代藝術家，並更加關注二十世紀的藝術家。納森贈與費妮尼采的著作《愉悅的科學》（Gay Science），尼采遂成了她最喜愛的作家。此外，納森還教導費妮繪畫。納森優雅、纖細、聰明，此雌雄同體之美的形象，影響了費妮對於男性的偏好傾向。

蕾歐娜・費妮（右頁圖）

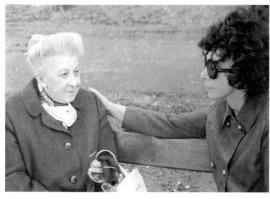

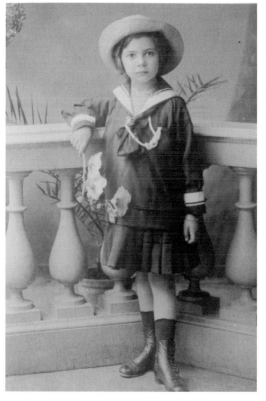

1923	16歲，家人希望費妮進入大學能攻讀法律，但她下定決心以藝術為業。同年，費妮去巴黎旅行，並整理了想參訪的藝術家名單，包括葛利哥（El Greco）、德拉克洛瓦（Delacroix）、杜米埃（Daumier）、荷德勒（Hodler）、勃克林（Böcklin）等。
1924-29	17歲，前往米蘭發展，在納森的介紹下結識義大利「20世紀義大利人團體」（Novecento Italiano Group），該團體當時的創作是自基里訶創作衍生出的形而上風格，她更與基里訶成為好友。 費妮在這段期間從事肖像委託創作。
1931	24歲，邂逅了義大利王子羅倫佐（Lorenzo Ercole Lanza del Vasto di Trabia），兩人一同前往巴黎。
1932-33	25-26歲，與作家蒙迪亞葛（André Pieyrede Mandiargues）

費妮與母親（童年與成年時期）（左上、左下圖）

費妮小時候被裝扮成小男孩的模樣（右圖）

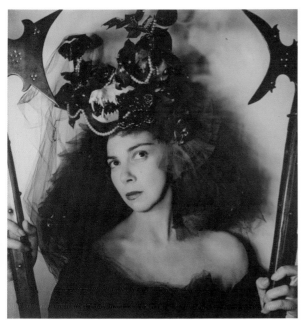

費妮的扮裝照片
（上圖）

馬克斯·恩斯特在法
國于姆（Huismes）的
工作室內　1959
（上右圖）

結為摯友。

詩人馬克斯·賈柯布（Max Jacob）將費妮的作品給迪奧（Christian Dior）看，迪奧對她的作品印象深刻，並提供費妮一個展覽，展出作品以優雅怪誕的女子為主，這場展覽吸引了巴黎、米蘭、阿姆斯特丹等地雜誌的注意。迪奧將費妮介紹給義大利服裝設計師艾爾莎（Elsa Schiaparelli）。

在派對上結識畫家恩斯特，兩人迅速成為好友。藝術上，費妮透過恩斯特更加了解超現實主義，並受到恩斯特獨特風格的衝擊。恩斯特引領費妮進入超現實主義的圈子，費妮因此認識了艾呂雅、布魯東等人。

1934　　27歲，參與了超現實主義於拉斯拜爾大道上的畫廊「4 Chemins」（Galerie des 4 Chemins on the Boulevard Raspail）的聯合展出。

1935　　28歲，創作首件超現實主義風格的繪畫作品〈初始〉（Les Initials）。

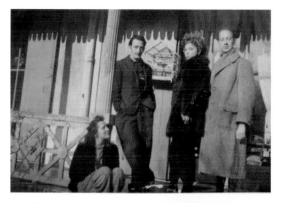

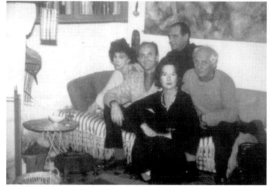

1936	29歲，認識了美國藝術經紀人朱利安‧李維（Julien Levy）。
	參與紐約現代美術館（Museum of Modern Art）的聯合展覽——「奇幻藝術，達達與超現實主義」（Fantastic Art, Dada and Surrealism）。
	參與倫敦的「國際超現實主義展」（The International Surrealist Exhibition）。
	在朱利安‧李維的邀請下赴美旅行。
1937-40	30-33歲，和艾爾莎（Elsa Schiaparelli）的友誼使她踏進時尚設計領域。1930年代晚期，她替艾爾莎的服飾設計在時尚雜誌中繪製了許多插圖。
	結識布拉諾（Victor Brauner）與巴特耶（Georges Bataille）。

由左至右：卡拉、達利、費妮、蒙迪亞葛（左上圖）

由左至右：費妮、傑倫斯基、雷普利、譚寧、馬克斯‧恩斯特（左下圖）

塗鴉插繪，貓咪是費妮喜愛描繪的對象。（上圖）

費妮在巴黎公寓的房間內（右頁圖）

164

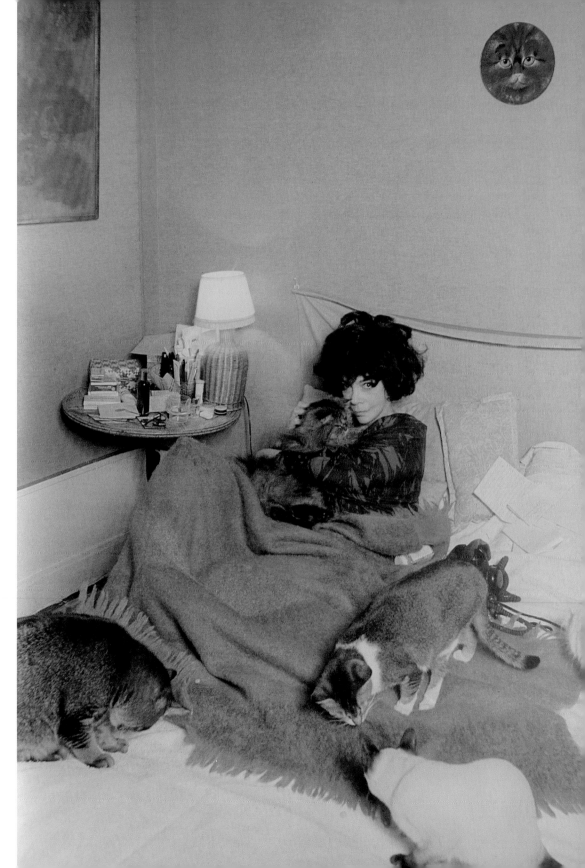

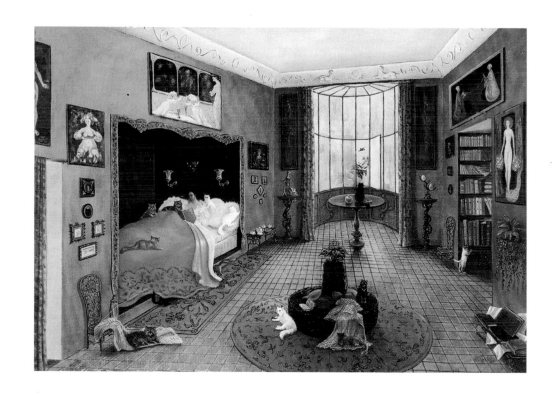

和朋友至阿爾卡雄（Arcachon）躲避戰亂，後輾轉至蒙地卡羅（Monte Carlo）。

雷普利畫下費妮的寢室

1941　34歲，結識雷普利（Marquis Stanislao Lepri），兩人墜入愛河。

1943　36歲，赴吉廖島（Isle of Giglio）躲避戰亂，於年底返回羅馬。

1944　37歲，為薩德（Marquis de Sade）的作品《茱麗葉》（Juliette）作插畫，從這本著作中了解了女人的另一個面向。費妮則將女主角茱麗葉作為媒介，來表達女性的自主。

在羅馬時，首次接到舞台佈景與戲服的委託，為藝術生涯開啟新方向。其中包括皮蘭德婁（Luigi Pirandello）的《門口》（All'uscita），以及梅里美（Prosper Mérimée）的《卡門》（Carmen）。這幾件重要的委託案為費妮帶來更多設計邀約。

費妮的扮裝照片（右頁圖）

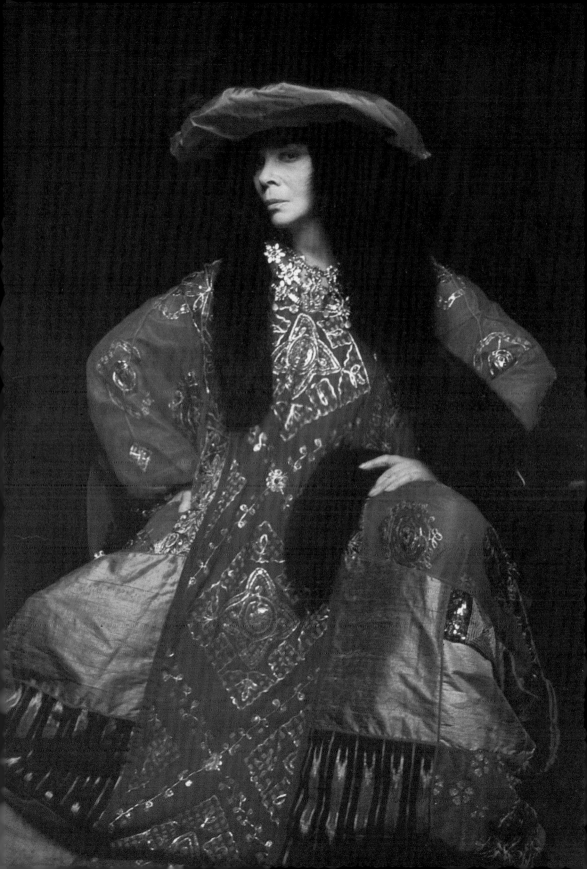

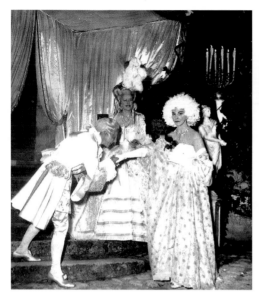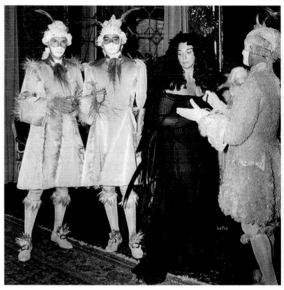

1945	38歲，與菲德烈可（Federico）之間的婚姻結束。
1946-47	39-40歲，回到巴黎。戰後的巴黎，社交圈活動的復甦給了費妮新契機，讓她可以盡情的滿足扮裝癖。她穿著戲服參加派對，被拍下了一系列富戲劇性的照片，並在報紙與雜誌中廣泛刊登。 接下巴蘭奇（George Balanchine）的委託，為芭蕾舞劇《水晶宮》（Le Palais de Cristal）設計舞台布景與服裝。 進行子宮切除手術。
1948	41歲，為《生命中的五種恩賜》（Les Cinq dans de la fée）設計劇服及舞台佈景。 為羅蘭‧珀蒂（Roland Petit）的《夜之少女》（Les Demoiselles de la nuit）設計服裝，此劇是該年盛大的戲劇演出之一，在演出後獲得巨大迴響。演出結束後，費妮與該劇舞者一同在圖倫（Toulon）共度夏日。
1949	42歲，在國王與皇后舞會（Bal des Rois et des Reines）上，扮成冥界女王泊瑟芬（Persephone）。

費妮於1951年參加扮裝舞會（左圖）

1951年，費妮赴威尼斯展出，恰好遇上於拉比亞宮舉辦的化妝舞會。這次的主題規定須穿著十八世紀的服裝，費妮打扮成黑翼天使，頭上還戴著如黑色羽毛製成的假髮，身穿一襲性感長洋裝。（右圖）

費妮的扮裝照片（右頁圖）

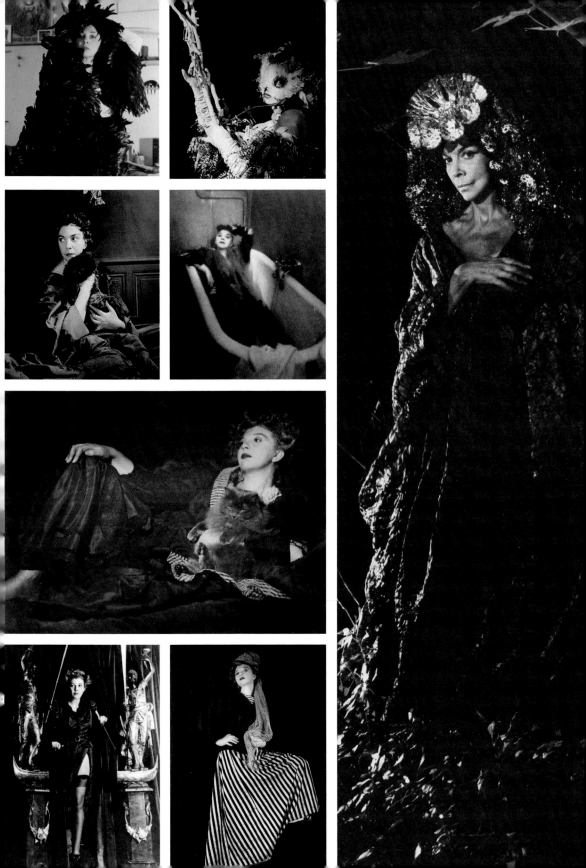

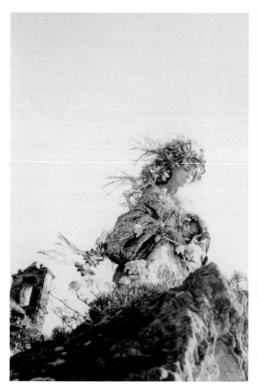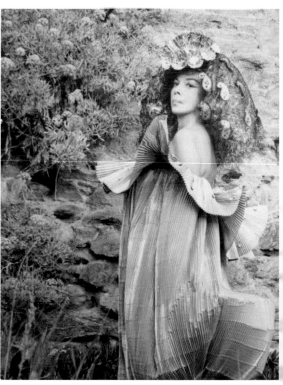

構想芭蕾舞劇《蕾歐娜之夢》（Le Rêve de Leonor）之劇本，並設計劇服與舞台佈景。

費妮在農札的避暑修道院被拍下的扮裝照片。（上二圖）

1951　44歲，蒙迪亞葛（André Pieyrede Mandiargues, 1909-91）的《蕾歐娜・費妮的面具》（Masques de Leonor Fini）一書於巴黎出版，裡頭收錄了許多費妮的扮裝照片，以及她設計的戲服。

和雷普利去埃及旅行，愛上當地連袍寬帽的服飾（Jellabas）。

九月赴威尼斯展出，參加了於拉比亞宮（Palazzo Labia）舉辦的化裝舞會。赴宴的來賓多為來自歐洲各地的貴族以及藝術圈人士，費妮在此和過去因戰亂而失聯的老友再次恢復聯繫。

1952　45歲，認識波蘭作家傑倫斯基（Constantin Alexandre Jelenski），兩人墜入愛河。傑倫斯基成了費妮不可或

費妮在農札的避暑修
道院被拍下的扮裝照
片。（左上圖）

費妮在農札的避暑修
道院，費妮每年夏
季會邀請好友來此度
假。（左下、右圖）

缺的幫手與知己，讓她免受瑣事打擾，得以專心創作。
他還替費妮女排展覽，並撰寫許多有關費妮的書籍與評
論，對費妮的人生有極大的幫助。

費妮和傑倫斯基、雷普利三人一起生活，起初的情況很
微妙，但在接下來的日子，三個人建立起十分深厚的終
生情誼。

1953　　46歲，接到卡斯提蘭尼（Renato Castellani）電影「羅密
歐與茱麗葉」（Romeo and Juliet）的服裝設計委託，這
部電影在1954年威尼斯電影節獲得金獅獎。費妮運用對
文藝復興藝術的豐富知識來進行設計，創造出極美的服
裝。

1954-57　47-50歲，夏天，在科西嘉島（Corsica）北端的農
札（Nonza）附近租下老舊的聖方濟修道院，決定將此地
當作每年的夏日度假地。對費妮而言，廢墟遺址就如同極

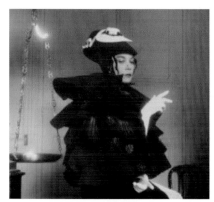

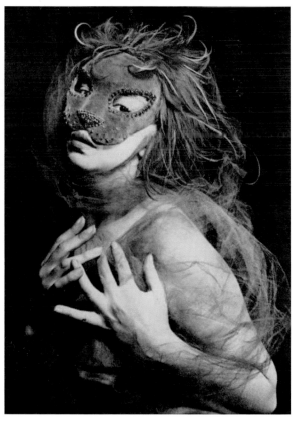

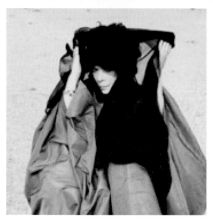

美的戲劇布景，她更主張大家共進晚餐時須盛裝打扮。
從1954-5年間的作品可發現她對於煉金術十分著迷。

1958-65　51-58歲，持續參與超現實主義的展覽，在歐洲各地都有
　　　　展出，並一面繼續她熱愛的劇場相關設計的工作。

1966-70　59-63歲，野心最大也最受爭議的劇場委託案是1969年
　　　　上演的《議會之愛》（Le Concile d'Amour）。這齣戲
　　　　獲得空前成功，並在該年得到「文評人獎」（Prix des
　　　　Critiques）最佳舞台設計獎。

1971-79　64-72歲，插畫工作成為費妮重要的創作項目。

1980-86　73-79歲，雷普利死於前列腺癌，費妮極度悲傷。
　　　　費妮漸漸感到作畫的困難，需依賴傑倫斯基的協助。自
　　　　從雷普利過世後，費妮就再也沒去農札度假了。

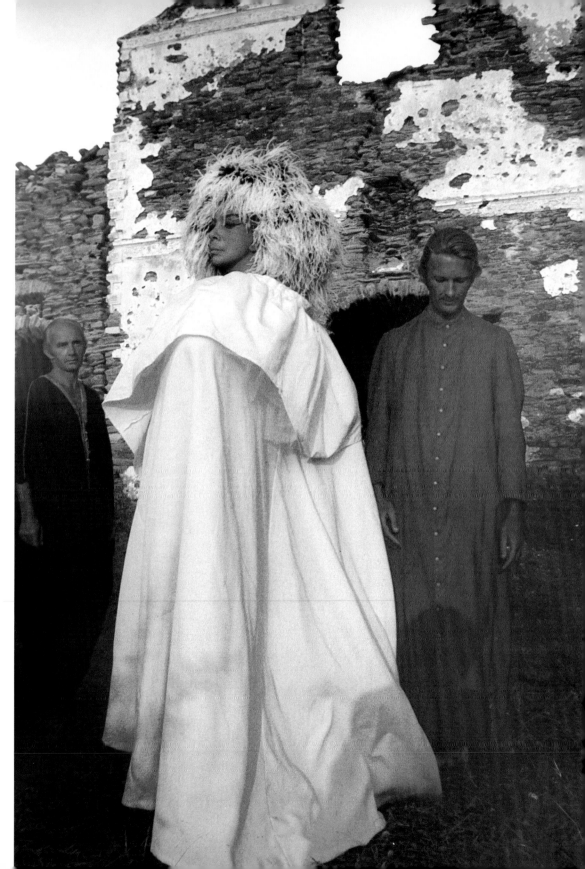

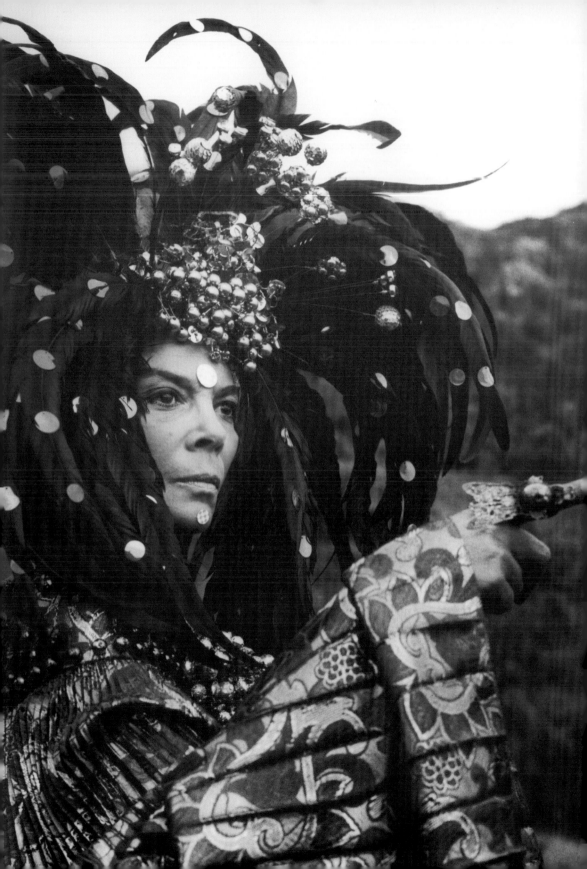

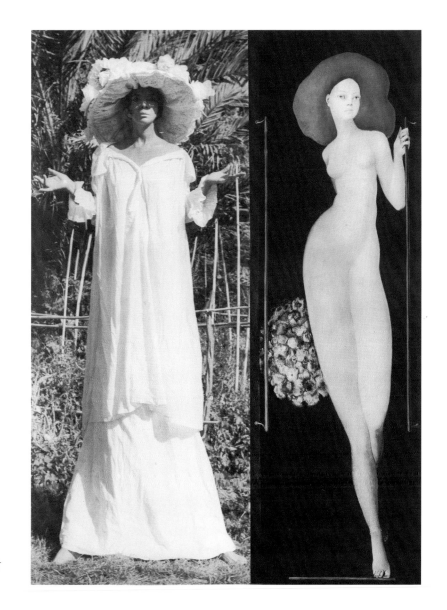

左：費妮的扮裝照片
右：〈晚禱〉局部

於日本舉行回顧展。

在巴黎的盧森堡博物館（Musée du Luxembourg）舉辦的
回顧展，是費妮晚年最盛大的展出。

傑倫斯基突然逝世，費妮將自己與世隔離。

費妮的扮裝照片
（左頁圖）

1987-96　80-89歲，1995年12月因肺炎住進了醫院，隔年1月逝
世，享年89歲。

國家圖書館出版品預行編目（CIP）資料

超現實女性主義畫家：費妮 / 曾玉萍撰文.
-- 初版. -- 臺北市：藝術家, 2019.05
176面；23×17公分. -- (世界名畫家全集)

ISBN 978-986-282-233-3 (平裝)

1.費妮(Fini, Leonor, 1907-1996) 2.畫家 3.傳記

940.99572 108005865

世界名畫家全集
超現實女性主義畫家

費妮 Leonor Fini

何政廣 / 主編　　曾玉萍 / 撰文

發行人　何政廣
總編輯　王庭玫
編　輯　盧穎
美　編　王孝媺
出版者　藝術家出版社
　　　　台北市金山南路（藝術家路）二段165號6樓
　　　　TEL：(02) 2388-6716
　　　　FAX：(02) 2396-5708
　　　　郵政劃撥：50035145　戶名：藝術家出版社

總經銷　時報文化出版企業股份有限公司
　　　　桃園市龜山區萬壽路二段351號
　　　　TEL：(02) 2306-6842
南區代理　台南市西門路一段223巷10弄26號
　　　　TEL：(06) 261-7268
　　　　FAX：(06) 263-7698

製版印刷　欣佑彩色製版印刷股份有限公司
初　版　2019 年 5 月
定　價　新臺幣480元

ISBN　978-986-282-233-3 (平裝)